예술 경영

Art

문화기획 실무의 정석

예술 경영

이용관 지음

My-b

Management

문화기획은
흙이 담고 있는 이야기로 시작해서,
사람들로 완성된다.
그리고 글로 남는다.

매년 봄, 전남 영암군에서는 큰 축제가 열린다. 각종 공연과 체험 행사가 어우러지는 영암왕인문화축제다. 나는 2003년에 주무대 스태프로 참여했다. 문화기획자로서의 첫걸음을 내디딘 것이다. 그 당시 나는 축제 기획자가 꿈이었다. 이후 전국의 축제를 찾아다니며 스태프로 활동했고, 유럽까지 날아가 다양한 페스티벌을 경험했다. 그러던 중 세종문화회관에서 서울시국악관현악단의 홍보 업무를 진행하며 국악과 인연을 쌓았고, 창작국악그룹 〈그림(The 林)〉의 기획 업무를 맡아 해외 문화사절단 공연을 진행했다. 대통령직속청년위원회에 소속되어 문화 예술

정책을 대통령에게 보고하는 자리를 기획·운영하기도 했다.

여러 사람을 만나고 새로운 프로젝트에 참여하는 일은 늘 기대되고 즐거웠다. 그러나 어려움도 있었다. 부푼 꿈을 안고 현장으로 뛰어들었지만, 모든 걸 몸으로 부딪치며 배워야 했다. 예술 경영 현장과 관련된 정보가 많지 않았기 때문이다.

물론 그 당시에도 예술 경영이나 문화 정책 등을 다루는 도서는 있었다. 하지만 대부분 학술적인 이론이나 기술적인 부분에 집중된 것들이었다. 문화기획자의 사무에 도움이 되는 책은 찾아보기 어려웠다. 이는 나만의 문제가 아니었다. 오늘날 현장에서 베테랑으로 알려진 많은 기획자들은 실제로 프로젝트를 진행할 때, 또는 문화기획자의 업무를 진행할 때 이를 알아볼 데가 없어 답답했던 경험을 모두 가지고 있다,

이 책은 후배 기획자들이 그러한 어려움을 반복해서 겪지 않으면 하는 마음으로 집필한 결과물이다. 책을 쓰는 내내 기획자의 사무와 현장을 생생하게 보여주고자 노력했다. 기획 과정부터 각종 서류 작성 방법, 예산 책정과 홍보 방법 등 실질

적으로 참고할 수 있는 부분을 가득 담았다. 기획자를 꿈꾸거나 이제 막 입문한 사람들에게 도움이 되기를 바라는 마음으로 말이다. 선배에게 일일이 물어봐야 하는 요소들과 직접 시행착오를 겪어야만 깨닫게 되는 팁들을 미리 알고 싶다면 읽어보기를 권한다.

예술 경영과 기업 경영의 차이는 무엇일까?

경제적 이윤 추구가 목표인 기업 경영과 달리, 예술 경영은 예술의 본질적 가치를 성취하는 데에 집중한다. 한국문화예술위원회는 '예술에 대한 제반 활동을 합리적·능률적·창조적으로 수행하기 위한 경영체의 활동'으로 예술 경영을 정의한다. 이때 경영체란 예술인 단체, 공연장, 전시장 등을 말하는데 공연 및 전시 대행사, 예술 관련 광고 회사, 출판사, 잡지사, 신문사까지도 포함한다.

그런데 이들이 활동하려면 중간에서 다리 역할을 하는 사람이 필요하다. 문화 예술 생산자와 소비자, 사회와 문화 예술을 연결해 주는 사람이 있어야 예술 활동의 의도와 목적이 빛을 발하기 때문이다. 이때 문화기획자는 각 영역의 이해에 맞게

프로젝트를 기획한다. 이로써 소비자에게는 예술 향유의 기회가 생기고, 창작자에게는 창작 활동을 지속할 수 있는 환경이 마련된다.

문화기획자는 일상 곳곳에 존재한다. 축제, 스포츠, 박람회, 워크숍, 결혼식, 파티 등 문화와 예술이 있는 곳이라면 어디든 빠지지 않는다. 이 책은 그 종류가 무엇이든, 문화 예술 기획이 필요한 곳이라면 어디든 적용할 수 있는 기본적인 실무 매뉴얼을 담아냈다. 책 한 권을 독파하는 것만으로도 문화기획자로서의 첫걸음을 내디디는 데 큰 도움이 될 것이다.

문화기획자의 세계에 들어온 것을 진심으로 환영한다.

Contents

01

문화기획자

 문화기획자라는 이름만으로도 소통이 되는 날을 기다립니다.

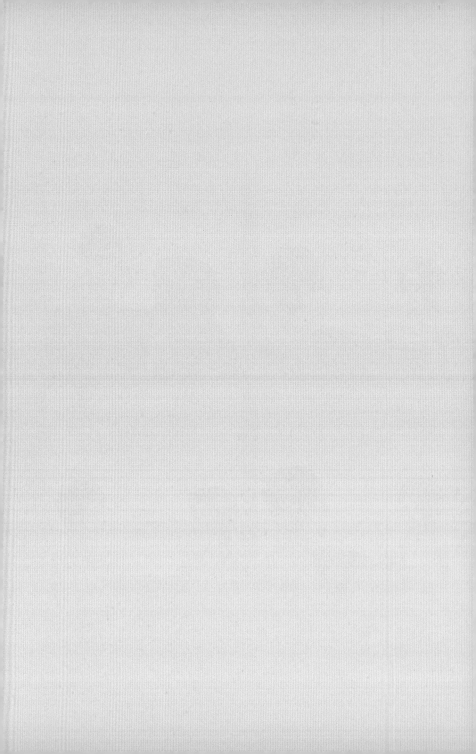

문화기획자가 하는 일

◆

일상을 특별하게 꾸미는 사람

특별한 순간을 만들기 위해 주제를 정하고, 공간을 알아보고, 프로그램을 계획한다. 눈에 띄는 문구와 디자인의 포스터로 행사를 알린다. 참석자는 몇 명인지, 부족한 것은 없는지 체크리스트를 꼼꼼하게 챙긴다. 행사 당일, 음악이 시작되고 사람들이 하나둘 몰려든다. 적당한 긴장감과 함께 분위기가 고조된다. 드디어 행사 시작. 그리고 즐기는 사람들을 보며 짜릿한 전율을 느끼는 한 사람……

문화기획자라고 하면 대개 이런 모습을 떠올릴 것이다. 누군가의 일상에 활기를 불어넣고, 대형 전시나 페스티벌을 감독하

는 모습 말이다. 그러나 문화기획의 99%는 사실 땀으로 이루어져 있다. 행사 현장에서 흐뭇하게 미소만 짓고 있는 모습을 상상했다면, 지금이라도 다른 직업을 찾기를 권한다.

| 사무실에서 |

문화기획자는 어디에서 일할까? 현장을 먼저 떠올리겠지만, 대부분의 업무는 사무실과 미팅룸에서 이루어진다. 조사, 분석, 논의, 협의, 조정 등 처리할 일이 다양하고 업무량도 많다. '현장'이라는 세계를 하나부터 열까지 상상하고, 계획하고, 만들어 내야 하기 때문이다. 공연과 전시의 경우 보통 5개월 전부터 준비하고, 축제처럼 규모가 크고 참여하는 사람이 많은 행사는 10개월 전부터 준비한다. 단 며칠 간의 행사를 위해 문화기획자는 보이지 않는 곳에서 수개월 동안 머리를 싸맨다.

아이디어가 탄생하기까지 꽤 오랜 조사와 분석이 필요하다. 대략적인 주제와 방향이 정해지거나 가이드가 주어지면 관련 뉴스를 가장 먼저 찾아본다. 최신 이슈와 시대 흐름을 파악하기 위함이다. 이후에 논문과 학술지, 도서, 통계청 자료 등을

열람하며 객관적인 자료를 모은다. 단, 블로그나 SNS에 게시되어 있는 리뷰성 콘텐츠는 배제한다. 주관적 의견이 포함되어 있어 객관적 관점을 흐릴 수 있다.

다음으로 유사한 사업 사례를 찾아 벤치마킹한다. 장단점을 따져보며 기획의 틀을 잡아가는 과정이다. 이때는 블로그 등에 적은 주관적 리뷰를 참고해도 좋다. 이렇듯 정보를 열심히 모으고 정리하면 아이디어를 낼 수 있는데, 그 전에 실현 가능성도 반드시 검증해야 한다.

이쯤 되면 현장은 언제 가는지 궁금할 것이다. 답은 '아직'이다. 프로젝트를 함께 진행할 작가, 연주자, 감독 등을 섭외한 뒤 기나긴 논의, 검토, 조정의 시간을 견뎌야 한다. 아이디어를 실현하기 위한 중요한 과정이다.

단계별 업무는 다음 장에서 구체적으로 알아보자.

| 현장에서 |

그렇다면 기획의 꽃, 현장은 어떨까. 수개월 동안 준비하고 체크했으니 여유롭게 둘러보면 될 것 같은가? 현장에는 무수한

변수가 있다. 주차 공간이 협소하다고 공지했는데 주차 안 된다고 화내는 사람이 있는가 하면, 다양한 음료를 준비했는데 하필 없는 음료를 찾는 VIP도 있다. 늦게 도착해서는 원래 15분 늦게 시작하는 것 아니냐며 우기는 사람, 코앞에 있는 화장실도 못 찾는 사람 등 자잘한 민원도 많다. 마이크 소리가 나오지 않거나, 프로젝터가 말을 안 듣는 일은 아주 흔하다. 이 밖에도 출연자의 지각 또는 불참, 관객과 스태프의 부상, 악천후로 인한 시스템 오류 등……. 갖가지 변수가 발생하기 때문에 현장 담당자는 행사 끝까지 긴장을 늦출 수 없다.

문화기획자는 이러한 상황을 즉각적이고 현명하게 해결한다. 프로젝트가 차질 없이 운영되도록 책임져야 하기 때문이다. 직접 주차를 해주고, 음료수를 사다 주고, 무대에 올라가 시간을 끌고, 심폐소생술까지 한다. 어떨 때는 세 사람 이상의 몫을 하고 있다는 느낌이 든다. 그럼에도 여유로운 미소를 잃지 않고 고객의 민원을 처리하는 것. 그야말로 온몸을 던져 고군분투하며 참여자들에게 특별한 기억을 선물하는 것이 문화기획자의 일이다.

다양한 프로젝트와 변수를 경험한 베테랑 기획자가 되면 조금 편해질 수도 있다. 그러나 기술이 발전하고 시대가 변화함

에 따라 문화기획의 양상도 달라진다. 그 움직임에 발을 맞추려면 모든 기획이 새로울 수밖에 없다. 좀처럼 익숙해지진 않지만, 매번 도전 정신을 불러일으키는 재미난 일. 바로 문화기획이다.

문화기획 체크리스트

구분	리스트
기획	☐ 이벤트 목적 확정 ☐ 참석 대상자 확정 ☐ 세부 계획서 작성 ☐ 예산 계획 수립
행사장	☐ 행사장 선정 ☐ 행사장 무대, 음향, 조명, 영상 설치 ☐ 안내요원 및 스태프 위치 설정 ☐ 특별 손님 대기실 선정 및 안내자 배치 ☐ 제한 및 통제구역 설정 및 표시 ☐ 방문 및 견학 코스 설정 및 안내자 배치, 교육 ☐ 청소 및 소독 실시 ☐ 안내 대책 수립(의료·안전팀 배치)

교통편	☐ 항공, 지상 교통편 ☐ 안내판 준비 ☐ 주차 위치 선정 및 안내요원 선발, 교육 ☐ 운전자 대기 위치 및 식사 준비
식사 및 다과	☐ 메뉴 및 수량 선정 ☐ 주변 식당 및 케이터링 실시 ☐ 식음료 및 다과 추가 제공 수립 ☐ VIP 가글 준비
행사 프로그램	☐ 행사 순서, 프로그램 확정 ☐ 사진 및 영상물 준비 ☐ 스태프 및 안내요원 선정, 교육 실시 ☐ 큐시트 및 스크립트 작성 ☐ 연설문 작성 ☐ 행사장 구성 및 좌석 배치도 확정 ☐ 초청인사 사전 브리핑 실시 ☐ 리허설 실시
사진 및 영상	☐ 사진 및 비디오 촬영 계획 수립 ☐ 촬영자 브리핑 ☐ 편집 및 배표 계획 수립
홍보물 제작	☐ 이벤트 타이틀 확정 ☐ 테마 및 심복 제작 ☐ 홍보물 제작 (포스터, 프로그램 등) ☐ 행사장 알림판, 현수막 제작

홍보	☐ 언론 초청 대상자 선정
	☐ 프레스 킷 및 보도자료 준비
	☐ 현장 취재 지원 계획 수립
	☐ 보도자료 배포 계획 수립
	☐ 홍보자료 배포 및 모니터링

프로젝트의 총책임자

◆

창의적 멀티플레이어

문화기획자는 프로젝트를 총괄하는 일차적 총책임자다. 기획 수립 및 운영 계획부터, 재원 조성, 조직 구성, 홍보·마케팅, 현장 운영, 결과 및 정산 보고까지 모든 업무가 문화기획자의 일이다.

프로젝트 규모가 크면 기획자는 기획 수립과 운영 총괄의 중심이 된다. 이때 여러 전문가와의 협업이 필요하다. 아트 디렉터, 콘텐츠 에디터, 연출가, 무대 감독, 음향 감독, 조명 감독, 영상 감독, 특수효과 감독 등 분야도 다양하다.

프로젝트 규모가 작다면? 문화기획자가 직접 진행하는 업무

가 많아진다. 무대 또는 공간을 연출하고 디자인하는 건 물론이거니와 홍보·마케팅도 기획자의 몫이다. 음향이나 조명 같이 전문 인력이 필요한 시스템을 직접 운영할 때도 있다. 문화기획자가 다방면으로 지식을 갖춘 **멀티플레이어**(Multiplayer)여야 하는 이유다. 그래야 각 분야 전문가들과의 소통 및 협업이 가능해지고, 프로젝트를 바라보는 시야도 넓어진다.

다양한 분야를 훤히 꿰고 있으면 프로젝트를 기획할 수 있을까? 필요한 것이 하나 더 있다. 바로 **창의적 기획력**(Creative planning)이다. 문화기획자든 마케팅기획자든 프로젝트의 배경과 목적을 정확히 이해하고 조사와 연구에 성실히 임해야 한다. 그래야만 목적을 달성하기 위한 가장 효과적인 행동을 설계할 수 있다.

또한 문화기획자의 설계에는 문화 예술적 유희도 포함되어야 한다. 풍성한 재미를 연출하는 것이 문화 예술 프로젝트의 가장 큰 목적이기 때문이다. 그리고 바로 여기에서 기획자로서의 남다른 자질이 요구된다. 우리는 그것을 창의적 기획력이라고 부른다. 창의적 기획력을 갖춘 기획자란 이처럼 프로젝트를 안정적으로 이끄는 꼼꼼함과 성실함, 대중이 요구하는 재미와 예술성까지 파악하고 제공하는 멀티플레이어를 칭한다.

| 경험을 구하는 자세 |

창의적 기획력을 갖춘 멀티플레이어가 되려면 무엇이 필요할까? 바로 '경험'이다. 이제 막 문화기획에 입문한 사람에게는 이 대답이 허무하게 들릴 것이다. 프로젝트에 참여해 본 경험이 거의 없을 테니 말이다. 그러나 간접 경험도 좋은 경험이 될 수 있다. 작은 경험일지라도 적극적으로 탐구한다면 말이다.

예를 들어 갤러리에 갔다면 조명의 각도와 색깔, 개수 등을 살펴보자. 작품이 전시된 높이, 위치, 벽면의 색깔도 분석 대상이다. 공연장에 갔다면 콘솔, 조명, 무대 소품 등을, 축제 현장이라면 무대 크기와 동선 등을 기획자의 시선으로 관찰하라. 프로젝트 기획에 직접 참여하지 않아도 다채로운 인사이트를 얻을 수 있다.

큐레이터나 감독에게 질문하는 것도 좋은 자세다. 조명은 어떤 건지, 작품이 왜 이렇게 걸려 있는지, 음향 출력이 어떻게 되고 있는지, 무대 소품은 직접 제작한 건지 등등. 용기가 필요한 일이지만, 프로젝트를 깊게 이해할 수 있는 확실한 방법이다. 조명과 음향을 전문적으로 다룬 책을 찾아 읽어보거나, 스태프 아르바이트를 할 수도 있다. 점점 경험의 반경을 넓혀가

면서 궁금증을 해결해 보자. 이런 간접 경험과 적극적인 자세가 문화기획자로서의 능력을 쑥쑥 키워줄 것이다.

| 기획 맛보기 |

일상에서 흔히 접할 수 있는 작은 프로젝트를 직접 기획해 보자. 다음은 친구의 생일 파티를 진행하는 과정이다. 차근차근 읽다 보면 문화기획자가 창의적 멀티플레이어여야 하는 이유를 깨달을 수 있을 것이다.

① 주제(콘셉트) 정하기

주제는 프로젝트의 나침반이다. 주제에 따라 공간과 프로그램이 달라진다. 예를 들어 '호화로움(Luxury)'이 주제라면 호텔 레스토랑이나 풀빌라로 장소를 지정할 것이다. '친목(Friendship)'이 주제라면 파자마 파티를 기획하거나, '일탈'을 주제로 여행 프로그램을 마련할 수도 있다. '가성비'가 키워드라면 술집이나 노래방이 적합한 공간이 될 것이다.

이처럼 프로젝트의 목적을 이해하고 충분한 조사를 거치면

알맞은 주제를 이끌어 낼 수 있다. 그렇다면 생일 파티 주제를 정할 때 무엇을 처음으로 조사해야 할까? 친구가 무엇을 좋아하는지, 어디에 관심이 있는지, 어떤 스타일을 선호하는지가 바탕이 되어야 할 것이다. 이어서 일정과 프로그램, 비용 등 전체 흐름까지 고려하면 프로젝트 윤곽이 잡힌다.

② 세부 프로그램 계획하기

프로그램은 프로젝트의 행동 지침이다. 이를 통해 주제가 발현된다. 따라서 생일 축하를 식사 전에 할 것인지, 식사 중 혹은 식사 후에 할 것인지 등 구체적 설계가 필요하다.

또 어떤 프로그램이 있을까? 참석하지 못하는 지인이 있다고 가정해 보자. 지인의 축하 인사를 영상으로 찍어두었다가 재생할지, 실시간 영상 통화를 할지, 한다면 언제 할 것인지 등 생각해야 할 것이 많다. 여행 콘셉트의 파티라면 일정과 동선 등이 세부 프로그램 계획에 포함된다.

③ 홍보·마케팅 방안 마련하기

홍보·마케팅은 프로젝트의 얼굴이다. 사람들이 포스터나 보도자료를 통해 프로젝트에 대한 정보를 얻기 때문이다. 생일

파티를 홍보하려면 무엇을 해야 할까? 참석 가능한 인원을 조사한 뒤 파티의 타이틀, 일시와 장소, 프로그램, 비용 등을 보기 좋게 정리하여 주변에 알리면 된다. 이것이 홍보·마케팅이다.

필요한 정보를 담은 문구를 정리해 적절한 이미지를 더하면 포스터가 된다. 프로젝트의 주제와 프로그램 등을 효과적으로 전달할 수 있도록 디자인하는 것이 핵심이다. 모든 정보를 포스터 한 장에 담을 수는 없다. 프로젝트의 취지와 목적, 세부 내용, 당부 메시지 등은 별도의 글로 정리한 뒤, 홍보 채널에 맞게 문체를 바꾸어 배포한다. 기사 문체로 정리한 것이 보도 자료다.

④ 프로젝트 현장 감독하기

이제 실전이다. 케이크와 파티 소품, 선물 등을 들고 파티 장소로 간다. 케이크를 냉장고에 보관해 두고 테이블을 확인한다. 음식 준비까지 끝내면 친구들이 하나둘 모인다. 프로그램에 따라 생일 파티를 진행한다. 축하 노래를 부르고, 참석하지 못한 친구와 영상 통화를 하고, 주인공 몰래 촬영해 두었던 부모님의 영상 편지로 깜짝 이벤트를 한다. 기념사진도 잊지 않

고 찍는다. '조금 늦는다', '주차는 어떻게 해?', '맛이 별로다', '양이 적다' 같은 민원도 있겠지만, 침착하고 친절하게 해결한다.

⑤ 프로젝트 마감하기

현장이 마무리되었다고 끝이 아니다. 생일 파티에 사용된 비용을 정리해 친구들에게 청구해야 한다. 사진과 영상도 선별 및 편집을 거쳐 공유한다. 참석한 사람들과 기획자가 프로젝트를 아름다운 추억으로 기억할 수 있도록 정산 등의 뒷정리까지 끝내면 비로소 프로젝트가 마감된다.

| 네 가지 서류 |

프로젝트를 기획하고 마무리하기까지 **문화기획자는 최소 4개의 서류를 작성한다.** 놓치는 부분 없이 절차대로 진행하고, 협업하는 사람들과 원활하게 소통하기 위함이다.

· 사업계획서

프로젝트의 목적을 달성하는 데 효과적인 주제, 프로그램,

기대 효과, 예산 등을 정리한 문서. 프로젝트의 배경과 목적, 필요성을 명확히 인지한 뒤 철저한 조사와 연구가 뒷받침되어야 한다.

• 운영계획서

사업계획서에 홍보·마케팅 방안, 현장 운영 계획을 추가해 구체적으로 정리한 문서이다.

• 결과보고서

프로젝트의 성과와 보완점, 총평을 정리한 문서이다. 최종 참석자 수, 현장 사진 등이 포함된다.

• 정산보고서

사업비 사용 내역을 정리한 문서이다.

프로젝트 단위의 업무

◆

목적을 관통하는 기획

문화기획자는 프로젝트 단위로 업무를 진행한다. 프로젝트마다 목적과 명분이 다르니 알맞은 기획이 필요하다. 주최자가 누구인지, 어떤 이유로 행사를 진행하려고 하는지, 어떤 사람들이 참석하는지 등을 세심하게 고려해야 한다.

프로젝트는 크게 네 종류로 나눌 수 있다. 아트 프로젝트, 공공 프로젝트, 문화경영 프로젝트, 종합 프로젝트가 있는데 성향이 각각 다르니 특징을 잘 알아두도록 하자. 개인적인 바람이 있다면 문화기획자들이 문화경영 프로젝트에 많이 참여했으면 한다. 예술에 경영이라는 전술이 더해져 새로운 효과를

만들어 낼 때, 문화기획자의 역량이 필요하기 때문이다. 예술을 온전히 선보이는 것에 집중하는 나머지 세 프로젝트와 확연히 구별되는 지점이다.

| 창작자의 작품을 시연하는 아트 프로젝트 |

아트 프로젝트는 뮤지션의 콘서트, 연극·뮤지컬·무용 등의 퍼포먼스 공연, 작가의 전시, 미디어 아트 시연 등의 시각 예술전을 두루 일컫는 말이다. **창작자의 철학과 작품의 가치가 대중에게 효과적으로 전달되도록 기획해야 한다.** 대중에 대한 이해도 필요하지만, 창작자와 충분히 대화하여 작품에 공감하는 것이 우선이다. 몇 가지 예를 살펴보자.

빛을 활용하는 프로젝트의 경우 암전이 되는 공간이 적합하다. 소리가 중요한 프로젝트를 기획할 때는 소리 반사, 흡음 등의 요소에 신경 써야 한다. 창작자와 관객 사이 소통이 필요하다면? 단상이 없거나, 창작자와 관객의 거리가 가까운 공간이 효과적이다.

주의 사항이 있다. 꼼꼼한 사전 조사와 분석이 뒷받침되어야

한다. 독립운동 주제의 작품을 시연하는 프로젝트를 기획했던 적이 있다. 근대 건축물에서 행사를 진행하면 어울리겠다고 생각했다. 그러나 그 건물이 일제강점기 시절 일본 기업의 공간이었다는 사실을 놓쳤다. 현장 조사가 미흡했던 탓이다. 별이 보이는 한옥 마당에서 국악 연주가 진행되는 프로젝트를 기획했던 적도 있다. 영상과 사운드가 아름답게 펼쳐지는 한 달간의 미디어 전시였다. 그런데 오픈 일주일 뒤, 옆 건물 철거 공사가 시작되었다. 세심한 조사와 시뮬레이션 과정을 거치지 않으면 이런 상황을 맞닥뜨리게 된다.

| 공공기관과 협업하는 공공 프로젝트 |

공공 프로젝트는 국민의 문화 예술 향유 기회 증대, 창작자에게 작품 실연 기회 제공, 새로운 정책 확산, 문화 예술 활동을 통한 국민 화합, 국가 기념일 등 목적이 다양하다. 국민의 세금으로 운영되는 공공 문화 프로젝트이므로 **사업 목적과 방향, 공익성을 분명히 인지해야** 한다. 매년 진행되는 사업도 매년 미묘한 변화가 있을 수 있다. 이 변화를 인지하지 못하면 큰

실수를 범할 수 있다. 비슷해 보이는 두 프로젝트를 예로 들어 비교해 보면 그 차이를 분명히 알 수 있다.

첫 번째 예는 창작자에게 실연 기회를 제공하는 프로젝트다. 이런 프로젝트를 기획할 때는 어디에 중점을 둬야 할까? 창작자의 철학과 작품의 가치, 즉 예술성이다. 이것이 알려질 수 있도록 기획자는 창작자와 작품을 충분히 이해해야 한다. 그리고 시대의 트렌드를 파악하고 정점을 찾는 것이 중요하다.

두 번째 예는 국민의 문화 예술 향유 기회를 증대하는 프로젝트다. 그렇다. 대중이 친근감을 느끼는 작품을 우선순위로 검토한다. 예술성 짙은 작품보다는 쉽고, 공감되는 작품이 좋다. 소비자 중심으로 기획함으로써 많은 사람이 즐겁고 편안하게 문화 예술을 접하도록 하는 것이다. 이를 위해 창작자에게 작품 변형 또는 보완을 요청할 때도 있다. 이때 기획자는 창작자를 존중하고 지지하는 태도를 보여야 하며, 작품에 대한 공감이 선행되어야 한다.

세 번째 예는 신기술과 예술의 접목을 시도하는 프로젝트다. 신기술과 예술에 대한 이해가 반드시 필요하며, 접목했을 때 발생하는 시너지에 대해서도 확신을 가져야 한다. 기술과

예술의 단순하고 표면적인 결합보다는 융합되어서 더 큰 시너지를 만드는 기획이 바람직하다.

| 기업과 협업하는 문화경영 프로젝트 |

문화경영 프로젝트는 기업의 사회적 책임(CSR/Corporate Social Responsibility) 또는 홍보·마케팅의 일환으로 이루어지는 행사다. 기업의 명성, 인지도, 브랜딩 등 마케팅 요소와 밀접한 관련이 있으므로 복잡하고 정교한 기획력이 요구된다. 우선 기업의 정체성과 제품 시장, 소비자를 알아야 한다. 경쟁사를 파악하고, 모범 사례도 분석해야 한다. 철저한 조사와 분석 과정을 거치며 프로젝트의 타당성을 확인한 뒤 진행할 필요가 있다.

금호아시아나그룹은 재능 있는 학생들에게 배움과 실연의 기회를 제공해 왔다. 이 과정에서 피아니스트 손열음, 바이올리니스트 김봄소리 등 세계적인 아티스트가 탄생했다. 이들이 전 세계를 돌며 작품을 선보이면 금호아시아나라는 기업이 홍보되는 효과가 있었다.

크라운-해태제과그룹은 민간 국악단을 창단하고 풍류악회

를 결성하는 등 국악 지원 사업을 적극적으로 펼치고 있다. 제과 전문 그룹으로서 전통적인 이미지를 부각하는 전략이다.

동서식품은 여성의 문학 활동을 지원하는 문화 후원 사업을 펼치고 있다. 그 일환인 〈삶의향기 동서문학상〉은 국내 최대 규모의 여성 신인 문학상으로 자리 잡았다. 꽃 하면 향기가 떠오르듯이, 문학과 커피의 어울림을 이용해 기획한 영리한 프로젝트다.

기업들이 문화 예술을 지원하는 메세나(Mecenat)의 일환으로 다양한 프로젝트가 만들어진다. 그렇게 진행되는 프로젝트가 기업 이미지 개선에 도움이 된다면 더욱 좋은 일이 아니겠는가? 앞으로 문화기획자들이 더욱 신경 써 주었으면 하는 분야이기도 하다.

| 종합 프로젝트 |

축제, 박람회(컨벤션, 아트페어) 등을 말한다. 여러 창작자와 작품이 모여 만들어지는 큰 문화 행사다. 주최와 주관 기관이 하나 이상이며, 공공기관과 기업이 함께 추진하기도 한다.

이처럼 다양한 관계사가 얽혀 있고, 수많은 참가자를 수용해야 하므로 세심한 주의가 필요하다. 무엇보다 전체 프로젝트의 정확한 목적과 방향을 공유하고, 역할과 책임(RnR, Roles and Responsibilities)을 인지시키는 것이 중요하다. 세부 프로그램별로 담당을 정하고 업무와 책임에 대해 정확하게 분배해야 한다. 각각의 프로그램들이 원활하게 진행되면서 큰 프로젝트가 완성된다. 제작 파트, 주무대 진행, 부스 운영, 프로그램 운영, 공공 서비스 및 시설 운영, VIP 응대, 안내 및 안전 운영 등 역할을 구체적으로 나눈다.

종합 프로젝트 기획 시 가장 신경 써야 하는 부분이 안전이다. 의료, 화제, 사고 발생 시의 매뉴얼을 만들고 시뮬레이션한 뒤 공유해서 모든 참여자가 숙지하도록 해야 한다. 또한 곳곳에 비상 상황 시 대처 요령을 게시하여야 한다. 작은 사고 하나 때문에 모든 노력이 허사가 될 수 있다. 큰 프로젝트일수록 각자의 프로그램과 역할에 충실하다 보면 안전과 같은 부분에 소홀하게 되는 경우가 많다. 이런 부분까지도 꼼꼼하게 챙겨야 한다.

안전사고 대비는 두 번, 세 번 강조해도 과하지 않다.

사회적 의의

◆

창작과 향유의 연결자

| 문화기획의 어원적 개념 |

문화기획(Culture Planning)이란 개인 혹은 집단의 정신적·물질적 즐거움을 목적으로 가장 효과적인 행동을 설계(계획)하는 것을 의미한다. 인간의 지적 산물, 행위 등을 향유하는 문화 의미와 목표 달성을 위한 적절한 방안을 준비하는 과정인 기획활동의 접목이다. 문화기획은 예술을 관객에게 효과적으로 전달하기 위한 기획(설계, 계획)이라는 협의적 의미로 인식되기도 하지만, 축제, 스포츠, 박람회, 워크숍, 결혼, 파티(잔치) 등의 기

획까지 포함해 광의적 의미로 사용하기도 한다. 각 분야는 공연기획, 전시기획, 이벤트기획, 컨벤션기획 등의 세부적인 영역으로 나뉜다.

문화에 대한 정의는 시대, 민족, 지역, 산업마다 달라질 수 있다. 보편적인 하나의 문장으로 단정하기 어렵다는 얘기다. 그럼에도 굳이 종합적으로 정의하자면 **'문화(Culture)란 한 사회나 집단이 자연을 변화시키며 발전해 온 물질적·정신적 측면의 총체'**라고 할 수 있다. 왜 이렇게 정의내릴 수 있는지 문화의 언어적 기원과 널리 인용되는 유네스코 정의, 타일러 정의, 윌리엄스 정의에 대해 살펴보자.

서양에서 문화(Culture)는 고대 라틴어 'colo(형용사 cultus, 명사 cultura)'로 '(밭을) 경작하다, 가꾸다' 혹은 '(신체를) 훈련하다'라는 뜻을 가지고 있다. 중국에서 문화(文化)는 '천지자연과 대조'를 이루거나 '교화되지 않은 야만' 등에 대적하는 개념으로 사용되었다. 서양과 동양의 뜻이 조금씩 다르지만, 둘 다 자연과 자연과 대립하는 개념으로 사용했다는 점에서는 비슷하다. 한마디로 문화란 '자연 상태의 어떤 것에 인간적인 작용을 가해 그것을 바꾸고 새로운 것을 창조하는 과정에서 나온 것'이다.

이를 발전시켜 유네스코는 1983년 멕시코에서 열린 국제 문화정책 컨퍼런스에서 문화의 의미를 '문화란 한 사회 혹은 한 사회 집단을 특징짓는 독특한 정신적·물적·지적·감정적 측면의 총체'라는 폭넓은 개념으로 정의했다. 또 영국 인류학자인 에드워드 버넷 타일러(Edward Burnett Tylor)는 문화를 '지식, 신앙, 예술, 도덕, 법률, 관습 등 인간이 사회의 구성원으로서 획득한 능력이나 습성의 복합적인 전체'라고 정의했다. 역시 포괄적이기는 하지만 가장 널리 인용되는 정의다.

영국의 문화이론가인 레이먼드 윌리엄스(Raymond Williams)는 문화의 정의를 세 가지로 분류했다. **첫째, 문화는 지적 행위, 특히 예술 활동이다.** 음악, 문학, 회화 등 예술로서 실용적인 목적을 둔 활동과는 구별되는 정신적·창의적인 것을 말한다. **둘째, 한 이간이나 한 시대, 혹은 한 집단의 특정한 생활 방식을 말한다.** 타일러의 문화 정의와 유사한 삶의 방식으로서의 문화를 말한다. **셋째, 지적·정신적·심미적 능력을 계발하는 일반 과정이다.** 어원적 개념과 흡사하다. 자연 상태의 사물에 작용을 가하여 변화시키거나 새롭게 창조해 낸 것을 의미하며, 역사가 진행됨에 따라 문화는 끊임없이 발전한다.

이때 예술(Art)은 문화 형성을 위한 숙련된 기술이다. 예술의 어원적 기원은 라틴어 'ars'로 '기술, 조립하다, 고안하다'를 의미한다. 한자 '예(藝)'는 '심는다'란 뜻으로 기능, 기술을 의미하고, '술(術)'은 '나라 안의 길'로 어떤 곤란한 과제를 능숙하게 해결할 수 있는 실행 방도를 말한다. 동서양에서 예술은 일정한 과제를 해결할 수 있는 숙련된 능력으로서의 기술을 의미한 것이다.

고대 그리스 철학자 아리스토텔레스(Aristoteles)는 기술(Ars)을 효용적인 측면에서 두 가지로 구분했다. '생활의 필요를 위한 기술'과 '기분 전환과 쾌락을 위한 기술'이다. 전자는 문명을, 후자는 예술을 의미한다. 과거 예술은 대개 숙련된 기술의 의미로만 사용되다 18세기에 들어 음악, 미술, 무용 등 미적 가치 실현을 목적으로 하는 '미적 기술(Fain Art)'로도 통용되기 시작했다.

정리하자면 문화의 개념이 '발전해 온 사회의 물질적·정신적 총체'라면, 예술은 '문화를 발전시킬 수 있는 기술'을 의미한다.

마지막으로 기획(Planning)이란 목적을 확인하고 그 목적을 성취하는 데에 가장 효과적인 행동을 설계하는 일이다. 현재보

다 나은 성과를 목표로 하거나, 문제 발생 시 혹은 발생이 예상되었을 때 문제 해결의 과정으로서 기획이 시작된다. 무엇을 해야 할지 목표를 정확히 설정하고, 문제 상황의 분석과 진단, 문제 해결의 실행 전략 수립, 필요한 재원 조성 마련, 실행 전략의 타당성과 효과성 재고 등의 절차를 거친다. 이렇듯 **문화기획자는 문화 예술을 소재로 개인, 집단의 물질적·정신적 총체를 한 단계 끌어올리기 위해 가장 효과적인 행동을 설계하는 사람이다.**

| 문화기획자의 영역 |

미국의 문화사회학자 웬디 그리즈월드(Wendy Griswold)는 문화 예술과 사회를 이해하기 위해 '문화의 다이아몬드 모형(Cultural Diamond)'를 만들었다. 마름모의 위아래 꼭짓점에 각각 예술과 사회를, 좌우 꼭짓점에 창작자와 소비자를 배치한 형태다. 네 가지 요소 사이에 이해와 공감, 소통이 이루어질 때 문화가 발전한다는 것이 다이아몬드 모형의 핵심이다. 예술사회학자인 빅토리아 D. 알렉산더(Victoria D. Alexander)는 모형의 가

운데에 열십자를 추가했다. 이 영역에서 분배(Distribution)가 이루어지는데, 이것이 바로 문화기획자의 영역이다.

문화기획자는 창작품과 소비자를 연결하고, 문화 예술을 사회에 선보이는 역할을 한다. 전시회, 뮤지컬, 연극, 콘서트 등이 창작품과 소비자를 연결하는 대표적인 예시다. 이러한 장을 마련하면 미술 작품이 판매되거나 공연 작품이 소비된다. 최근에는 SNS, 메타버스 등 온라인에서도 창작품의 매매가 이루어지고 있다.

문화 예술과 사회를 연결하는 기획에는 무엇이 있을까? 지리적·문화적 특징을 활용한 축제, 유적지, 관광지 사업이 대표적이다. 기업이 브랜드 가치를 제고하기 위해 진행하는 아트마케팅도 포함된다.

이렇듯 사람들이 문화 예술을 향유하도록 하는 시장을 문화 산업이라고 한다. 예전에는 공연예술(음악, 무용, 연극, 국악 등)과 시각예술(미술, 사진, 건축), 문학을 '문화 예술'로 간주하고 연예와 영화는 '문화 산업'으로 여겼으나, 최근에는 '문화 산업'으로 통합하여 일컫는다. 즉, **문화 산업은 '문화 예술 창작물과 용품을 산업 수단에 의하여 기획, 제작, 전시, 판매하는 업(業)'**을 통틀어 의미한다. 그리고 그 중심에 문화기획자가 있다.

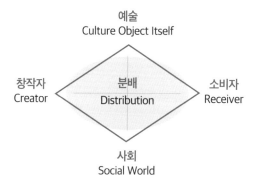

예술
Culture Object Itself

창작자
Creator

분배
Distribution

소비자
Receiver

사회
Social World

│ 문화기획의 의의 │

이쯤이면 '창작과 향유를 왜 연결하려고 하는가?' 하는 물음
이 생겼을지도 모른다. 문화 예술은 삶의 부가적 요소라고 생
각하는 사람도 많을 것이다. 그러나 문화 예술 창작품을 향유
하는 행위에는 '욕구 충족'이라는 큰 의미가 있다.

첫째로 존경의 욕구는 더 나은 삶, 더 나은 나로 살고자 하
는 마음이다. 모네 기획전을 보기 위해 미술관에 가거나, 신년
맞이 교향악단 연주회를 감상하는 것도 존경의 욕구에서 비롯
된 소비 활동이다. 문화 예술을 통해 정신적 가치를 충족함으

로써 더 나은 삶을 만들어 가는 것이다.

다음으로 자아실현의 욕구를 채우기도 한다. 이는 잠재력을 발휘하여 성장하고자 하는 개인의 바람이다. 실존 또는 현실의 경험이 아니라 예술적 경험으로 욕구를 충족함으로써 자아를 실현하는 것이다. 주로 예술가나 학자에게서 발견되며, 자기계발과도 밀접하게 이어진다.

매슬로우의 욕구 단계론(Maslow's hierarchy of needs)에 적용해 살펴보면 창작품 향유는 4단계 이상에 속한다. 즉, 문화기획은 생리적, 안정적, 사회적 욕구보다 상위에 있는 욕구를 충족하는 업이다. 자부심을 갖고 몰입할 가치가 충분한 일이다.

매슬로우의 욕구 5단계론

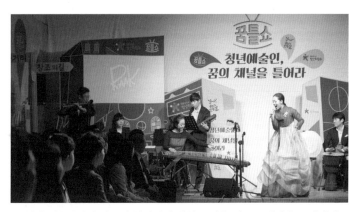

▲ 청년 예술인의의 진로와 일자리에 대한 고민을 나누고 대안을 모색하자는 취지로 기획뇐<청년예술인, 꿈의 채널을 틀어라> 문화 행사. 특정 문화 행사는 사회문제에 대한 세간의 관심을 불러일으키고, 때때로 그 돌파구를 제시한다.

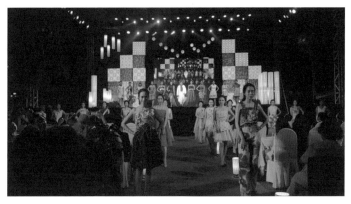

▲ 한국-베트남 수교 기념 문화 행사. 베트남 모델이 한지로 만든 한복을 입고 퍼포먼스를 펼치면서 단순한 국가 유대적 관계를 넘어 문화적으로도 연대할 수 있음을 표현했다. 이처럼 문화 예술 공연은 퍼포먼스 그 이상의 상징을 보여주기도 한다.

02
기획

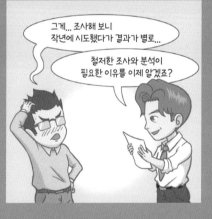

 기획은 철저히 조사와 분석을 통해서 나와야 합니다.
떠오르는 아이디어는 정말 아이디어일 뿐입니다.

기획의 구조

◆

목적 달성을 위한 논리적이고 창의적인 해법 설계

기획자는 의사다. 창작자, 사회, 기업 등 프로젝트 주인공이 원하는 방향을 파악하고, 보완이 필요한 지점을 해결하기 때문이다. 목적을 인지한 뒤, 명료하고 창의적인 해결 방법을 제시한다는 점에서 아픈 부분을 발견하고 치료 방법을 제시하는 의사와 비슷하다.

목적(Purpose)과 **해법(Solution)**, 이것이 기획의 구조다. 둘 사이의 보이지 않는 연관성을 찾아라. 부단한 노력이 필요하다.

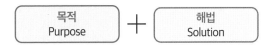

기획 기법 6단계

단단한 기획, 당당한 아이디어

문화기획 과정에 활용도가 높다고 판단되는 몇몇 기법이 있다. 이들을 결합한 '기획 기법 6단계'를 제안한다.

'영(Young)의 5단계 발상법'을 바탕으로 '케이플즈(Caples) 연상력 발상법'과 '마인드맵', '5Whys' 등을 활용하는데, 기획이라는 큰 틀은 같다. 문화기획의 경우 문화 예술 소재를 다룬다는 점이 다르다.

단단한 기획은 실행력을 가진다. 정확한 목적이 다양한 자료 취합을 가능하게 하고, 자료는 분석의 토대 및 논리가 된다. 적절한 휴식으로 창의력이 발휘되고, 검증을 거치면 당당한 아이

디어가 도출된다. 당당한 아이디어는 성과를 이끈다. 각 단계를 차례로 살펴보자.

영의 5단계 발상법	섭취, 소화, 부화, 조명, 증명의 5단계에 따라 생각을 구체화하는 아이디어 발상 모형. 제임스 웹 영(James Webb Young)이 제시했다.
케이플즈 연상력 발상법	무의식적으로 떠오르는 단어와 문장을 써 내려가며 아이디어를 구체화하는 방법. 존 케이플즈(John Caples)가 제시했다.
마인드맵	지도를 그리듯 아이디어를 확장하는 방법. 창의력과 기억력 분야 전문가인 토니 부잔(Tony Buzan)이 1974년 개발하여 대중화되었다.
5Whys	'왜?'라는 질문을 반복하여 근본 원인을 찾는 방법. 도요타 자동차 창업자인 도요타 사키치[豊田佐吉]가 고안한 것으로 알려져 있다.

| 1단계: 문제 정의(5Whys) |

문제에 답이 있다. 문제 및 주제의 본질을 정확히 파악하라. 근본적으로 무엇을 해결해야 하는지 인지하는 과정이다. 그래야 알맞은 답을 찾을 수 있다. '문제가 뭐지?'를 시작으로 여러

번의 '왜?'를 거친다. 숫자에 상관없이 문제와 주제를 이해할 때까지 반복한다.

다음은 문제를 정의하기 위한 다섯 개의 질문 예시다.

① 문제가 뭐지? 왜 이 주제일까?
② 문제가 왜 발생한 걸까?
③ 원래의 대안은 무엇이었지?
④ 왜 해결이 안 됐지?
⑤ 그러면 어떻게 해결해야 할까?

필자가 실제로 기획했던 몇 가지 프로젝트의 문제 정의 과정을 살펴보자.

예시 1. <지지대악>

① 문제가 뭐야?
→ 전통음악을 전공한 친구들의 공연 기회가 적어.

② 왜 공연 기회가 적은데?
→ 전통음악 공연을 별로 만들지 않아.

③ 왜 안 만드는데?
 → 대중들이 관심이 없으니까.

④ 대중들은 왜 관심이 없는데?
 → 지루하다는 편견이 많아.

⑤ 편견이 왜 생겼는데?
 → 어려서부터의 경험과 교육 때문인 것 같아.

❗ 경험과 교육을 바꾸면 되겠네!

마지막 질문을 질문을 다르게 할 수도 있다.
⑤ 좋아하는 사람들은 없어?
 → 외국인들은 좋아해.

❗ 외국인을 대상으로 하면 되겠네!

이러한 과정을 거쳐 현재는 외국인을 대상으로 전통예술 프라이빗 콘서트 〈지지대악〉을 만들어 진행하고 있다. 전통음악부터 K-POP까지 직접 연주하는 체험 등을 제공하여 지루하다는 편견을 줄이려고 노력 중이다.

예시 2. <아트먼트>

① 문제가 뭐야?
 → 미술을 전공한 친구들의 전시 기회가 적어.

② 왜 전시 기회가 적은데?
 → 갤러리나 큐레이터는 유명 작가와 함께하는 것을 선호하니까.

③ 왜 유명 작가랑 작업하는 것을 선호하는데?
 → 사람들이 많이 오고 작품이 팔리니까.

④ 일반 전공자 작품은 왜 안 사는데?
 → 잘 모르는데 가격은 비싸서 그런 것 같아.

❶ 사람 많은 곳에 전시를 하고, 팔리도록 저렴한 그림도 그리면 되겠네!

갤러리 카페 〈아트먼트〉 사업을 진행한 적이 있다. 전공자들의 작품을 전시하고, 굿즈를 제작 및 판매하는 공간이다. 팔레트 모양의 쿠키를 만들어 커피와 함께 제공하기도 했다. 코로나로 인해 폐업했으나 〈블루라움〉이라는 복합 문화공간사업으로 이어졌다. 현재는 예술가들의 공연과 전시 기회를 넓히는데 힘쓰고 있다.

예시 3. <하루예술>

① 문제가 뭐야?
 → 예술가는 왜 가난해야 해?

② 왜 가난한데?
 → 예술 관련 일자리가 적어서.

③ 예술 관련 일자리가 왜 적은데?
 → 예술에 관심 있는 사람들이 적어서.

④ 예술에 왜 관심이 적은데?
 → 잘 모르기도 하고, 일상과 관련 없는 사치라고 생각해서.

⑤ 예술에 관심 있는 사람은 없어?
 → 아이들은 관심이 많지. 예술을 취미로 하는 성인들도 있고.

⑥ 아이들 대상 예술 교육을 하면 되는데, 왜 안 해?
 → 홍보와 운영이 실질적으로 힘들어.

❗홍보와 운영 지원을 받으면 되겠네!

긴 고민을 거쳐 예술 레슨 플랫폼 〈하루예술〉 사업을 시작했다. 더 많은 사람이 예술에 관심을 가지게 함으로써 예술 전공자들의 일자리를 늘리는 것이 목적이다.

| 2단계: 자료 수집 |

자료가 해답의 근거가 된다. 케이플즈의 연상력 발상법을 활용해 연관 단어를 모으고, 그중 핵심 단어를 중심으로 자료를 수집한다. 기획을 마쳤는데 유사한 사례가 발견된다면 모든 수고가 헛일이 된다. 따라서 자료 수집 중 유사한 사례가 있다면 집중적으로 정보를 모아 성과와 보완점을 파악해야 한다. 소중한 참고 자료가 된다.

다음은 다양한 방식으로 자료를 수집하는 예시다.

- 연관 단어 찾기
- 포털 검색
- 언론 기사 검색
- 학술(도서, 논문, 학술지 등) 검색
- 관련 및 주최 기관 검색
- 전문가, 일반인, 관련인 등 인터뷰

1단계에서 살펴보았던 세 프로젝트의 키워드를 알아보자. 이를 중심으로 검색과 인터뷰 등을 통해 자료를 수집할 수 있다.

예시 1. <지지대악>

전통 공연, 국악 공연, 퓨전 국악, 창작 국악, 국악팀, 국악 전공, 국립 국악원, 한국의집, 정동극장, 남산국악당, 돈화문국악당, 외국인 관광객, 한국 여행 상품, 한국 여행 프로그램, 한국 여행 관심사 등.

예시 2. <아트먼트>

청년 작가, 어머징 아티스트, 유망 작가, 갤러리, 복합문화공간, 갤러리 카페, 공공 공간, 아트 굿즈, 킬래버레이션, 협업 상품 등.

예시 3. <하루예술>

예술가 일자리, 예술 관련 직업, 예술가 생계, 예술가 생활, 보조금, 지원금, 예술 플랫폼, 교육 플랫폼, 아트 플랫폼 등.

| 3단계: 자료 분석 |

분석되지 않은 자료는 종이일 뿐이다. 정보를 정리하고 분석해야 한다. 우선 자료를 유사한 것들끼리 묶어 소그룹을 만든

다. 소그룹을 연관 관계에 따라 수직 또는 수평으로 배열하고, 마인드맵처럼 가지로 연결한다. 소그룹 내의 자료들도 재배열한다. 그리고 정리된 그룹들을 보며 MECE, SWOT의 과정을 거친다. 유사성과 배타성, 강점과 약점, 기회와 위기를 나누어 분석하는 것이다. 분석 중에도 결론적인 아이디어가 떠오르긴하나, 단정 짓지 말아야 한다. 설익은 아이디어에 불과하다.

다음은 키워드를 그룹화한 예시다.

MECE	Mutually Exclusive Collectively Exhaustive. 겹치거나 소외되는 항목 없이 분류하는 방식. 미국의 전략 컨설팅 기업인 맥킨지 앤 컴퍼니에서 처음 이 용어를 사용한 것으로 알려져 있다.
SWOT	Strength, Weakness, Opportunities, Threats. 1960년대 말, 미국 기업가 알버트 S. 험프리가 개발한 분석 도구. 강점, 약점, 기회, 위협의 네 가지 요소 분석을 통한 전략 수립 방법이다.

예시 1. <지지대악>

- 국악 공연 관련: 전통 공연, 국악 공연, 퓨전 국악, 창작 국악, 국악팀, 국악 전공자
- 국악 공연장: 국립국악원, 한국의집, 정동극장, 남산국악당, 돈화문국악당
- 한국 관광: 외국인 관광객, 한국 여행 상품, 한국 여행 프로그램, 한국 여행 관심사

예시 2. <아트먼트>

- 작가: 청년 작가, 어머징 아티스트, 유망 작가
- 공간: 갤러리, 복합문화공간, 갤러리 카페, 공공 공간, 아트스페이스
- 아트 상품: 아트 굿즈, 청년 작품, 컬래버레이션, 협업 상품

예시 3. <하루예술>

- 예술 직업: 예술가 일자리, 예술 관련 직업, 예술가 생계, 예술가 생활
- 교육 플랫폼: 예술 플랫폼, 교육 플랫폼, 아트 플랫폼

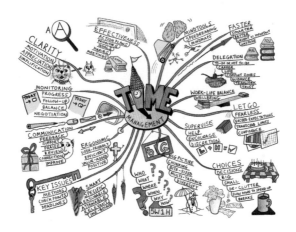

▲ 마인드맵 예시

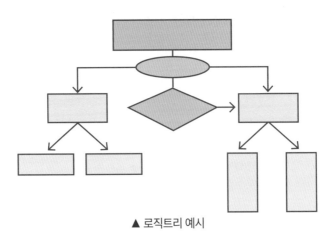

▲ 로직트리 예시

▲ MECE 예시

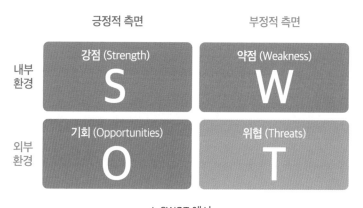

▲ SWOT 예시

- 마인드맵과 로직트리는 유사한 형태다. 요소 간의 관계만 잘 정리한다면 둘 중 어느 방법을 사용해도 좋다. 이때 MECE는 기본적으로 충족되어야 하며 관계 정리 시 원인, 대안 등 논리의 순서가 맞아야 한다.

| 4단계: 휴식 |

휴식은 발전의 원동력이다. 쉬는 동안 자료를 잊을 것 같은 기분이 들고 조급할 수도 있다. 그러나 신기하게도 휴식은 더 나은 성과를 만든다. 분석 후 바로 결론에 이르면 편견에 빠질 수 있기 때문이다. 휴식을 취한 뒤 새로운 자세로 자료를 검토하면 창의적인 관점이 생기기도 한다. 자료를 망각하지 않도록 몇 시간에서 하루 정도 휴식을 취하길 추천한다. 인간의 뇌는 단순하고 반복적인 일을 할 때 활동성이 커진다고 하니 산책, 러닝, 자전거, 사우나 등을 하는 것도 좋겠다. 분명 도움이 되는 방향으로 생각이 정리될 것이다.

| 5단계: 가결론 도출 |

검증되지 않은 결론을 말한다. 분석과 휴식 단계를 거치면 무수한 아이디어가 떠오르는데, 영(Young)은 이를 가리켜 유레카(Eureka)라고 했다. 정처 없이 **떠다니는 아이디어들의 인과 관계를 파악해 정리하면 가결론이 된다.**

다음은 키워드를 프로젝트 형태로 가시화한 예시다.

예시 1. <지지대악>

- 사업명: 전통예술 프라이빗 콘서트 <지지대악>
- 콘셉트: 한국 방문 외국인 대상의 전통예술 콘서트(국내인도 가능)
- 프로그램: 한복 입기, 전통음악과 K-POP 연주, 악기 체험
- 비고: 전통예술을 편안하고 즐겁게 경험할 수 있도록 운영

예시 2. <아트먼트>

- 사업명: 갤러리 카페 <아트먼트>
- 콘셉트: 카페에서 청년 작가들의 작품 전시, 굿즈 제작·판매
- 프로그램: 전시에 맞는 특별 음료 및 디저트 제작·판매(팔레트 쿠키)
- 비고: 청년 작가에게 전시 지원금 지원, 카페는 콘셉트와 홍보 강화

예시 3. <하루예술>

- 사업명: 예술 레슨 매칭 플랫폼 <하루예술>
- 콘셉트: 예술 교육에 특화된 플랫폼
- 프로그램: 나에게 딱 맞는 예술 레슨 추천, 레슨 운영 효율화 APP
- 비고: 동종 업계 최저 수수료, 홍보물 무료 제작으로 예술가와 상생·협업

| 6단계: 검증 |

아이디어의 완성은 검증이다. 객관적이고 냉정한 검증을 통해 아이디어를 확정한다. 다시 5Whys 기법이 사용된다. 이 아이디어가 왜 해답인지를 시작으로 여러 번의 '왜?'를 이어간다. 그다음에 Future User 기법을 적용한다. 자신이 미래의 사용자라고 가정하고 아이디어 활용 소감을 적어보는 것이다. 더 보완할 점이 있는지, 분석 결과와 상응하는지 확인하는 과정이다. 다음은 Future User의 실전 예시다.

예시 1. <지지대악>
- 보는 국악에서 즐기는 국악이 된 것 같아서 좋아요.
- 한 팀만을 위한 프라이빗한 프로그램이라서 편했고, 대화를 많이 나눌 수 있어서 좋았어요.
- 가까이에서 공연을 보니 예술혼이 느껴졌어요.

예시 2. <아트먼트>
- 커피를 마시러 왔는데 작품들이 있어서 기분 전환이 되었어요.
- 마음에 드는 작품과 관련된 굿즈를 소장할 수 있어요.
- 작품을 가까이에서 보고, 커피도 마실 수 있어서 좋아요.

66

예시 3. <하루예술>

- 레슨에만 신경 쓸 수 있는 환경이라서 좋아요.
- 다양한 레슨이 한 곳에 모여 있어서 흥미로워요.
- 레슨 내용에 대해 협의하고 조정하는 것이 편했어요.

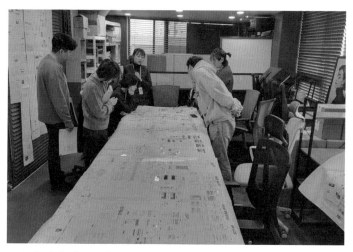

▲ 문제 정의, 자료 수집, 분석까지 마친 방대한 자료들과 이를 검토하는 기획자들. 검증을 위해 5Whys와 Futrue User기법을 활용 중이다. 사소한 것들도 놓치지 않겠다는 의지와 고민이 엿보인다.

03

기획서

 간단한 프로젝트일지라도 기획서는 꼭 작성하세요.
내일 일이 어찌 될지는 아무도 모릅니다.

기획서 작성 5원칙

프로젝트 A to Z를 담은 간결한 문서

기획서는 기획자의 작품이다. 실력 있는 창작자가 멋진 작품을 만들 듯, 똑똑한 기획자는 좋은 기획서를 작성한다. 그렇다면 좋은 기획서는 어때야 할까? 쉽게 읽히고 질문이 나오지 않아야 한다. 프로젝트의 모든 부분을 간결하게 잘 담고 있기 때문이다.

후배들의 기획서를 보면 흐름이 매끄럽지 않거나 내용이 이해되지 않는 경우가 많다. '읽는 사람 중심'으로 작성하지 않아서 그렇다. 아이디어를 보여주는 데 집중하다 보니 작성자 중심으로 쓰게 되는 것이다. 이럴 경우, 작성자에게는 너무나 당

연해서 꼭 필요한 내용이 생략되는 경우가 많다.

작성자에게만 익숙한 용어가 사용되어 읽는 사람이 당황하는 일도 부지기수다. 사전 정보와 전문 지식 없는 사람이 읽어도 이해되도록 기획서는 쉽고 간결하게 작성해야 한다. 그렇지 않으면 성의 없는 기획서라는 느낌이 든다. 예를 들어보자. 시민을 위한 현악 4중주 공연 기획서에 '장소: 야외 거리 공연'이라고 적혀 있다. 음향 문제 때문에 실내악은 야외에서 진행하기 어려운 것이 상식이다. 그러므로 야외 공연을 기획했다면, 왜 야외에서 해야 하는지, 음향 이슈에 어떻게 대처할 것인지 등을 명시해야 한다. 작성자의 머릿속에만 있는 정보는 기획서를 읽는 사람이 알 길이 없다. 흔히 발생하는 사례이니 주의하자.

이쯤이면 기획서를 잘 쓰는 방법이 궁금할 것이다. 방법은 하나다. 무조건 많이 써라. 필자는 아래 다섯 가지 원칙을 대부분의 글과 문서에 적용한다. 심지어 개인 여행 계획, 쇼핑 리스트, TO DO LIST, 일기에도 말이다. 일기까지 양식에 맞춰 적는다니 정 없어 보일 수도 있겠지만, 정리와 이해가 빨라 활용도가 높다. 예전에 근무했던 공기관에서도 본원칙을 따랐고, 현재 대표로 있는 회사에서도 이를 기본으로 삼는다. 사업계획

서, 출장계획서, 공연계획서, 워크숍계획서, 결과보고서, 정산 보고서 등 다양하게 활용할 수 있으니 많이 연습해 보기를 권한다. 이 다섯 가지 원칙에 익숙해지면 기획서 쓰는 것이 한결 편해지고, 퇴고 과정에서 체크리스트로도 활용해도 크게 도움이 될 것이다.

원칙 1. 목적과 대상을 정확히 하라. 전체 흐름이 결정된다.

원칙 2. 논리적으로 구성하라. 인과 관계가 있어야 한다.

원칙 3. 양식을 사용하라. 간결하고 효율적이다.

원칙 4. 문장은 짧게 써라. 한 문장에 하나의 의미만 담는다.

원칙 5. 퇴고하라. 반복되는 내용이 없도록 한다.

첫 번째 원칙

◆

목적과 대상

목적에 따라 구성과 세부 내용이 달라진다. 물론 보편적인 사업계획서를 작성하여 제안서용, 내부 공유용, 외부 공유용, 결정 사항 보고용 등으로 다양하게 활용할 수 있다. 그러나 사용 목적에 맞게 수정하지 않으면 읽는 사람의 이해와 공감을 받기 어렵다. 같은 내용이라도 읽는 사람을 고려해 방향성을 설정해야 하고, 필요한 정보도 선별해야 한다.

기획서를 누가 읽는지, 그리고 어디에 사용할 것인지 판단하라. 전체 흐름과 방향을 조망할 수 있다. 투자를 고민 중인 평가자, 협업 파트너, 기자, 관객 등 기획서를 읽게 될 사람은 매

우 다양하다. 그 대상을 고려해서 전체 구성과 구체적인 내용을 정해야 한다. 기자가 읽을 기획서라면 홍보성 문구로 그들의 관심을 이끌어 낼 수 있다. 관객이 읽는다면 대중성이나 작품성에 초점을 맞춰 작성하면 된다. 협업 파트너에게 보여줄 기획서라면? 업무의 분배와 역할, 책임이 드러나는 기획서가 좋다.

기획서의 사용처도 마찬가지다. 사업성 평가, 제안서 평가, 협업을 위한 자료, 홍보를 위한 자료, 관객 전달용 등 다양한 쓰임이 있다. 그에 따라 구성, 분량, 구체성의 정도를 조절하면 된다. 투자를 받아야 하는 상황이라면 어디에 초점을 둬야 할까? 투자 후의 손익을 파악할 수 있는 기획서를 써라. 투자자의 눈길을 끌 것이다.

작성자에게는 익숙한 내용일지라도 읽는 사람이 이해하지 못해 당황스러워하는 경우를 많이 봤다. 용도 구분 없이 뭉뚱그린 성의 없는 문서에 실망감을 느낀 적도 많다. 기획서의 중심 내용에 따라 문서의 구성과 양식이 달라질 수 있다는 사실을 꼭 기억하자.

두 번째 원칙

◆

논리

　기획서를 작성할 때 가장 중요한 것은 논리다. 앞서 기획서는 잘 읽혀야 하고 질문이 없어야 한다고 했다. 방법은 간단하다. 논리가 좋으면 질문은 자연스레 사라진다. 논리란 원인과 결과가 맞아떨어지는 것을 말한다. 예를 들어보자.

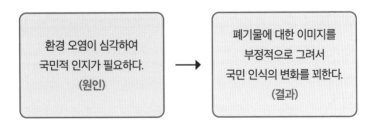

환경 오염이 심각하여
국민적 인지가 필요하다.
(원인)

→

폐기물에 대한 이미지를
부정적으로 그려서
국민 인식의 변화를 꾀한다.
(결과)

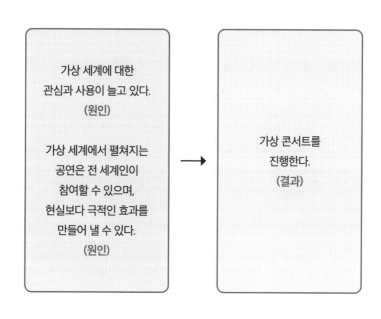

이처럼 기획의 이유와 내용이 타당하게 연결되면 누구나 납득하고 공감할 수 있다. 만약 다른 팀원들이 공감하지 못한다면 그건 아이디어 자체가 명확하지 않을 확률이 높으니 조금 더 시간을 두고 고민하기 바란다.

원인과 결과를 분명하게 잡았다면 이를 큰 틀로 삼아 기획서를 작성하면 된다. 우선 기획 배경(사업 목적)에 이유(Why)가 드러나게 적는다. 이어서 기획 배경에 해당하는 개요가 명료

하고, 추진 일정이 적절하며, 예산이 타당해야 한다. 이 흐름이 처음부터 끝까지 자연스럽게 이어질 때 논리적인 기획서가 된다. 이를 현장에서는 보통 '인과가 좋다' 혹은 '기승전결이 있다'라고 하는데, 필자는 '잘 짜인 얼개'라고 표현한다. 정성적인 내용에 정량적인 수치도 함께 있다면 더 단단한 논지가 만들어진다. 이외에도 장소, 일정, 참여자, 비용 등이 프로젝트 규모에 맞게 상식적인 범위 내에서 계획되어야 한다.

| 5W2H 구조 |

논리적인 기획서를 쓰고 싶다면 5W2H 구조를 기억하자. 5W1H(육하원칙)에 How much(예산)가 추가된 형태다.

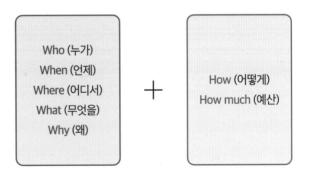

Why는 기획의 배경(목적)에 해당하므로 가장 중요하다. 이를 바탕으로 5W2H 요소를 하나씩 생각하며 기획 개요와 추진 계획, 예산 부분을 채워나가면 된다.

누군가 세 번째 독주회를 한다고 가정해 보자. 기획의 배경(목적)인 Why는 '가야금 연주자 김예경의 세 번째 독주회'이다. 이에 더해 세 번째 독주회를 왜 하는지, 이번 독주회가 어떤 의미를 갖는지 작성하면 읽는 사람의 이해와 공감이 빨라진다. 이어서 사업명(독주회 타이틀), 일시(When), 장소(Where), 참여자(Who/김예경 외 세션 추가), 프로그램(What)을 쓴다. 끝으로 추진 계획(How)과 예산(How much)을 기획 개요에 추가하면 5W2H 구조가 완성된다.

| Why |

프로젝트 성격에 따라 Why의 방향성이 달라진다. 프로젝트마다 핵심적으로 내세워야 할 부분이 다르기 때문이다. 규모가 커질수록 Why가 무거워지기도 한다. 특히 공모전 등 각종 지원 사업에 제출하는 기획서는 까다로운 편이다. 적절한 Why

를 도출하려면 사업 종류부터 주최 기관의 성향까지 신경 써야 한다. 세 종류의 지원 사업 예시를 살펴보자.

예시 1. 창작 작품 지원 사업

창작자와 작품의 철학, 가치, 창의성, 시사성 등에서 Why가 나온다.

① 무분별한 폐기물을 그리는 작가
'현대인 자원 낭비와 폐기물로 인한 환경 오염 문제를 보여줌'이 Why가 될 수 있다.

② 대자연을 그리는 작가
'자연을 통해 사람들에게 힐링의 메시지를 전함'이 Why가 될 수 있다.

③ 현대인의 외로움을 표현하는 현대무용가
'현대인이 겪는 무기력함', '개인주의의 증가', '집단 따돌림의 증가', '공감의 부재' 같은 키워드로 Why를 만들 수 있다.

예시 2. 예술과 기술 융합 지원 사업

본 예술 작품이 어떤 기술과 융합하여, 어떤 가치와 발전성을 가지는지가 Why다.

① 메타버스에서 펼쳐지는 현대무용
'기술 융합을 통한 예술 접근성 확대'를 Why라고 할 수 있다.

② VR, XR 전시
'특정 기술을 활용해 예술이 확장된다'는 측면에서 Why를 만들 수 있다.

예시 3. 글로벌 지원 사업

작품이 해외로 진출했을 때의 확산성을 고려해 Why를 도출할 수 있다.

① K-POP과 전통 공연 컬래버레이션 작품
'K-POP의 높은 접근성을 이용해 대한민국 전통예술을 홍보한다' 는 측면에서 Why를 만들 수 있다.

② 각 나라의 민요를 통합 편곡하여 연주
'한국과 각 나라의 역사적 관계를 재조명', '긍정적 관계 유지' 등 의 키워드에서 Why를 이끌어 낼 수 있다.

세 번째 원칙

◆

양식

일정한 양식을 사용하면 효율이 높아진다. '아래아한글'과 공공기관 문서 양식을 기본으로 사용하는 것을 추천한다. 공공기관은 보통 '아래아한글'을 사용하고 문서 작성 형식도 일정한 편이다. 일반적으로 '□', 'ㅇ', '-'와 같은 기호와 'MY헤드라인 M', '휴먼명조', '맑은 고딕' 폰트를 이용한다. 공공기관에 제출하는 지원서, 공모 사업 서류, 입찰 사업 서류 등도 대부분이 양식을 따르니, 평소에도 본양식을 사용하여 익숙해지는 것을 권한다.

물론 'MS워드'를 사용하는 곳도 있다. 민간 기업이나 글로벌

기업이 주로 해당된다. 그러나 '아래아한글'로 작성한 내용을 'MS워드'로 옮기면 되므로 문제없다. '파워포인트' 자료를 만들 때도 '아래아한글'로 먼저 내용을 작성하고 옮기는 편이 효율적이다. 문서의 흐름을 한눈에 파악할 수 있고, 수정 및 보완도 쉽다.

| 표와 이미지 |

열 마디 문장보다 하나의 표가 좋다. 과거와 현재, 여성과 남성, 이과생과 문과생 등 내용을 비교할 때 특히 효과적이다. 표의 결론 또는 표에 대한 소견은 표 상단에 작성한다. 방향성과 내용 파악에 도움을 준다.

마찬가지로 **문장의 나열보다 이미지 한 장이 효율적이다.** 특수한 악기, 의상 스타일, 포스터 디자인 등을 문장으로 묘사하면 오해가 생길 수 있다. 읽는 사람마다 다르게 해석할 여지가 있기 때문이다. 정확한 이미지가 없다면 유사한 이미지에 부연 설명을 넣어도 된다.

| 보기 좋은 디자인 |

같은 내용도 문서 디자인에 따라 다르게 보인다. 이왕이면 더 깔끔하고 센스 있는 디자인이 좋은 평가를 받는다. 화려한 그림이나 색을 넣으라는 얘기가 아니다. 자간(글자와 글자 사이)과 행간(행과 행 사이) 등을 조절하는 것만으로 문서의 질이 달라진다.

하나의 문장이 세 줄이나 이어진다고 가정해 보자. 그런데 세 번째 줄이 단 두 글자라면? 자간을 줄여 두 줄로 만들면 깔끔하다. 내용이 짧아서 한 문서가 반 페이지 분량이라면 어떻게 할 것인가? 문서 위쪽에 내용이 치우쳐 있게 두지 마라. 아래위로 적절한 여백을 두고 행간을 늘려서 여유로운 한 장처럼 보이게 하면 된다. 한 문서가 두 장인데 두 번째 페이지 내용이 적을 때가 있다. 그럴 때는 내용을 줄이거나, 자간과 행간을 줄여 한 장으로 만드는 편이 보기 좋다. 또 문단과 문단 사이는 행간보다 넓어야 읽기 편하다.

네 번째 원칙

문장

문장은 짧고 명료하게 써야 한다. 한 문장에 하나의 의미만 담는다. 필요에 따라 한 문장이 두 개의 의미를 포함할 수는 있으나, 세 개는 위험하다. 접속사도 한 번만 사용한다. 문장 길이는 두 줄을 넘지 않는 것이 좋다.

| 개조식 문장 |

개조식은 문장 앞에 번호 또는 기호를 붙여 핵심을 나열하

는 방식이다. 이때 형용사, 부사, 조사의 사용을 줄이도록 유의한다. 그래야 내용을 효과적으로 전달할 수 있다.

다음은 긴 문장을 개조식으로 수정한 예시다.

좋은 기획서는 기승전결이 분명하여 논리적이고,
간결한 개조식 문체를 사용하여
기획자의 기획 내용을 효과적으로 전달하는 문서다.
▼
좋은 기획서는 논리적이며, 개조식 문체 사용

'기승전결이 분명'은 '논리적'이라는 단어에 포함되어 있다. '간결한'도 '개조식'으로 충분히 설명되었다. '기획자의 기획 내용을 효과적으로 전달하는 문서' 역시 '좋은 기획서'라고 짧게 대체할 수 있다. 또한 서술형 '-다.'를 빼고 '사용'이라는 명사로 끝맺어 깔끔한 인상을 준다.

이처럼 개조식으로 쓸 때 서술형 사용을 줄여 간결하게 표현하곤 한다. 그러나 단어만 나열하라는 뜻은 절대 아니다. 오히려 가독성이 떨어질 수 있다. 쉽고 빠른 이해를 위해 개조식 문장을 쓴다는 사실을 기억하자.

다섯 번째 원칙

◆

퇴고

| 퇴고 체크리스트 |

퇴고를 거쳐야 완성도가 생긴다. 주최사(고객사)의 이름을 잘못 쓰거나 오탈자를 남발하는 실수를 바로잡을 수 있기 때문이다. 또 다른 문서의 내용을 복사해 붙여넣는 경우, 그 부분만 폰트와 자간, 행간이 다를 수 있다. 이를 수정하지 않고 그냥 지나치면 성의 없고 지저분한 기획서라는 인상을 남기게 된다. 같은 말을 반복해 기획서가 불필요하게 길어졌을 때도 기획자에 대한 신뢰도가 떨어진다. 내용 반복이 불가피하다면, 단어

를 바꿔서라도 느낌을 다르게 해야 한다.

퇴고하지 않은 기획서는 마감 시간에 쫓겨 급하게 작성한 문서처럼 보인다. 미리 퇴고 시간을 배정해서 깔끔하고 정확하게 다듬어야 한다.

다음은 퇴고를 위한 다섯 가지 체크리스트다. 더 깔끔한 기획서를 만드는 데 적극 활용하기 바란다.

□ 양식에 맞춰 작성했는가?
□ 페이지 분배가 깔끔한가?
□ 내용과 구성이 논리적인가?
□ 같은 내용이 반복되지 않는가?
□ 오자 또는 탈자가 없는가?

기획서 작성에 도움이 되는 도서 세 권을 추천한다. 좋은 글쓰기 책
이 많으나, 공공기관 글쓰기 양식에 특화된 도서 위주로 선별했다.

▲ 대통령의 글쓰기

(강원국 저, 메디치미디어, 2017)

▲ 고수의 보고법

(박종필 저, 옥당북스, 2020)

▲ 대통령 보고서

(노무현대통령 비서실 저, 위즈덤하우스, 2007)

▲ 종이 한 장으로 요약하는 기술(1page)

(아시다 스구루 저, 시사일본어사, 2016)

반짝 궁 콘서트 사업계획(안)

(2016.4.14., @@@)

□ 추진 배경 및 목적

O 주요 관광 자원인 고궁과 한류의 기반콘텐츠인 **전통문화예술 체험 기회를** 연계하여
 우리 문화관광콘텐츠의 매력 증대
 - 외래 관광객이 증가하고 있으나, 쇼핑과 스타, 식도락 관광 위주
O **청년예술인 활동 기회 확대 및 한류 관광 콘텐츠 개발로 창조경제·관광 활성화**
O 역사문화에 기반 한 **한국방한 상품소재 다양화에** 기여 및 관람객 구전효과
 유발을 통한 방한외래객 증대유도

□ 주요 내용

O 행사명 : "반짝 궁(宮) 콘서트 : 청년예술가의 흥이 궁에서 반짝"
O 일 시 : 5, 6, 9, 10월 마지막 주 토, 일요일 (오후 2, 4시 2회 진행/총10회 개최)
O 장 소 : **경복궁 자경전**
O 내 용 : 고궁에서 **청년예술인들의 흥과 예를 만나는 소통과 공감 마당**
O 참 여 : 국악경연대회 수상자 및 전통예술분야 젊은 예술가 선정자 외
 - 프로젝트 락 , 잠비나이, 국악창작그룹 '이상', 동화, 박경소 외

□ 추진체계

O 주최 : 문화체육관광부, 대통령직속 청년위원회
O 주관 : 한국관광공사
O 후원 : 한국문화예술위원회, 문화재청, 전통공연예술진흥재단, 국악방송

□ 공연팀 소개(추천안)

월	일정	출연자 정보	사진
5월 <기악>	5/28(토) 1400/1600	**프로젝트 락 (2007 21C한국음악프로젝트 대상)** ○ 판소리와 전통적 선율을 기반으로 라틴 재즈 펑크와 디스코를 넘나들며 창의적인 연주는 물론 작곡 편곡 프루듀싱까지 해내는 실력파 그룹 ○ 판소리보컬 : 이신예, 타악/작사 : 이충우, 대금/소금 : 유호식 　가야금 : 김민영 피리/태평소/작사 : 천성대 해금/작사 : 최태경 　키보드/작곡: 유태환 베이스/작곡: 오성현 기타/작곡: 김효환 드럼: 김종한	
	5/29(일) 1400/1600	**잠비나이 (2015 한국대중음악상 선정위원회 특별상)** ○ 한예종 국악과 01학번 동기로 결성. 국악기의 전통적 특성을 현대적으로 끌어내어 강렬한 음악을 선보이는 밴드 ○ 기타/피리/태평소/싱황: 이일우, 해금/트리이앵글: 김보미 거문고/장구: 심은용	
6월 <기악>	6/25(토) 1400/1600	**조종훈 (2015 차세대 예술인력육성사업 AYAF)** ○ 동해안별신굿을 토대로 다양한 음악적 시도 및 민속음악 연구자료로 활동 ○ 장고/팽과리/구음/노래 : 조종훈, 가야금 : 박순아	
		국악청죽그룹 '이상' (2015 21C한국음악프로젝트 금상) ○ 전통음악에 뿌리를 둔 현시대의 대중적인 음악 ○ 작사/작곡/건반 : 이창현, 팽과리 : 이현철, 태평소 : 박미은, 　장구 : 전종엽 노래 : 이윤비 징 : 강성현 베이스기타 : 이정원 북 : 권재환	
	6/26(일) 1400/1600	**박경소 (2015 차세대 예술인력육성사업 AYAF)** ○ 한국 전통음악을 바탕으로 재즈 아방가르드한 현대음악까지 폭넓게 넘나드는 연주자이자 창작자 ○ 가야금 : 박경소	
		창작음악집단 이즘 (2015 천차만별콘서트 우수상) ○ 연주자 중심의 창작을 원천으로, 전공 또는 영역에서 벗어나 조금 더 자유롭게 격의 없는 앙상블을 만드는데 주력 ○ 대금/타악 : 성휘경 타악/양금 : 임종현 해금 : 김승태 　가야금 : 이정민 거문고 : 권중연	
9월 <성악/기악>	9/24(토) 1400/1600	**케이브릿지 (2015 21C한국음악프로젝트 장려상)** ○ 국악기와 서양악기의 전공 학생들로 구성된 창작국악그룹으로 다양한 레퍼토리 구성과 팀만의 색깔을 모색하며 새로운 창작 음악 제작 ○ 작사/작곡/해금 : 김민정 노래 : 곽연재 건반 : 김다혜 해금 : 홍서연 　가야금 : 최연주 드럼 : 장영구 베이스기타 : 조수빈 타악/구음 : 오현	
	9/25(일) 1400/1600	**동화 (2015 천차만별콘서트 우수상)** ○ 관객들이 어린이의 순수한 생각으로 추억하고 관객과 마음을 나누며, 관객과 함께하는 대중들의 마음 속에 스며드는 음악 ○ 대금/소금 : 서유석 해금 : 고윤진 거문고 : 최진영 　건반 : Chami, 드럼/퍼커션 : 박경진	
10월 <성악>	10/29(토) 1400/1600	**이나래 (2015 별★난소리판)** ○ 국악과 여러 장르의 예술과의 만남 ○ 판소리 : 이나래, 타악 : 김인수	
	10/30(일) 1400/1600	**성슬기+김희영 (2015 별★난소리판)** ○ 중요무형문화재 제57호 경기민요 이수자 성슬기와 경기소리와 정가 등 자유자재로 음악을 넘나드는 김희영의 만남 ○ 민요 : 성슬기, 정가/민요 : 김희영	

이정표 2집 〈경성살롱〉 공연 사업계획안

더 크리에이터스, 김@형,

□ 공연 배경
- ○ 정규 1집 〈Milestone〉 이후 3년 만에 제작된 2집 발매기념 콘서트
- ○ 일제강점기(1920~40년대) 시대 우리의 애환과 희망을 담았던 노래의 재해석
- ○ 현재, 거의 사라진 그 시절 한국음악의 가창법을 재현
- - 국악과 서양의 음악이 섞여 새로운 한국음악만의 가창법이 성행
- ○ 25현 가야금으로 편곡, 전통 악기와 현대적 감성에 맞게 조화를 이룸
- - 서양악기 편성의 밴드 구성에서 가야금에 적합하도록 편곡

□ 공연 개요
- ○ 공연명 : 경성살롱 (Kyungsung Saloon)
- ○ 일 시 : [1회] 7월 27일 (토) 18시
- ○ 장 소 : 서울남산국악당
- ○ 티켓가 : 전석 20,000원
- ○ 예매처 : 인터파크 티켓
- ○ 문 의 : 02-953-@@@@
- ○ 주 관 : 이정표
- ○ 주 최 : 더 크리에이터스 ㈜
- ○ 제 작 : 이정표, 더 크리에이터스 ㈜
- ○ 후 원 : 문화체육관광부, 서울특별시, 서울문화재단
- ○ 러닝타임 : 약 90분(인터미션 없음)
- ○ 대관기간 : 7월 26일 (금) 13시~17시 / 7월 27일 (토) 9시~22시

구 분	시 간	내 용	비 고
티켓오픈	17:00 ~ 18:00 (60m)	관객 입장 및 안내	스태프
본공연	18:00 ~ 18:40 (40m)	전반부 6곡 연주 및 멘트	이정표+세션
	18:40 ~ 18:50 (10m)	트럼펫 솔로 및 의상 환복	
	18:50 ~ 19:30 (40m)	후반부 6곡 연주 및 멘트	
식 후	19:30 ~ 20:00 (30m)	퇴장 안내	스태프

- 1 -

92

□ 연주자 소개

사 진	이 름	이 력
	이정표	- 現 서울예술대학교 초빙교수 - 음반 : 〈Milestone〉, 〈특별한 독후감〉 外 2건 - 공연 2018 조코위도도 인도네시아 대통령 국빈방한 기념 청와대 영빈관 공연 2018 자카르타 장애인 아시안게임 축하공연 外 다수 - 수상 2001 MBC 대학가요제 금상 2004 제1회 한국가요제 대상 2014 한국문화예술위원회 차세대예술인력 전통예술부문 4기

□ 프로그램

순 서	곡 명	곡 정보	편 성
1	황성옛터	작곡: 전수린, 작사: 왕평	가야금 3중주
2	목포의 눈물	작곡: 손목인, 작사: 문일석	가야금 3중주
3	화류춘몽	작곡: 김해송, 작사: 조명암	가야금 3중주
4	고백하세요! 네?	작곡: 김송규, 작사: 박영호	가야금 3중주
5	**바다의 꿈**	작곡: 박기춘, 작사: 조명암	가야금 3중주
6	봄 아가씨	작곡: 문호월, 작사: 남풍월	가야금, 아코디언
7	타향살이	작곡: 손목인, 작사: 김능인	가야금, 트럼펫
8	꽃을 잡고	작곡: 이면상, 작사: 김억	가야금, 트럼펫, 현악사중주
9	처녀일기	작곡: 고가 마사오, 작사: 박영호	가야금, 트럼펫, 현악사중주
10	사의 찬미	작곡: 아이온 이바노비치, 작사: 윤심덕	현악사중주
11	이태리의 정원	작곡: 랄프 에르윈, 작사: 최승희	가야금, 현악사중주, 아코디언
12	**이 풍진 세월**	작곡: 제레미아 잉갈스, 작사: 임학찬	가야금, 현악사중주

※ 트럼펫 솔로 무대 협의중, 이정표 멘트(큐시트 제작 필요), 의상 환복 체크

□ 악기 배치도

바이올린2 비올라
바이올린1 신악사중주 첼로
이정표
(가야금)
가야금 가야금
트럼펫 아코디언

※ 세션: 일반 의자 8개, 피아노 의자 1개(아코디언) / 보면대 9개

□ 인력 계획
o 업무분장 (총 11명)

소 속	이 름	역 할	비 고
기획	이@관 피디	현장 총괄	책임 감독
	김@형 피디	내부 총괄	전체 운영
	김@훈 피디	외부 안내	외부 관객 안내
	방@현 피디	티켓부스	관객 안내
	김@림 피디	티켓부스	
스태프	박@남 감독	무대 연출 총괄	스탭 3명
	공@화 감독	조명 디자인 총괄	스탭 3명
	황@준 감독	음향 디자인 총괄	스탭 4명
	윤@용 감독	영상 촬영 총괄	스탭 6명, 5 CAM
	하@민 작가	사진 촬영	
	이@아 대표	스타일리스트	의상, 헤어, 메이크업 2명

※ 공연장 : 하우스 매니저 및 티켓 부스 스탭 지원 가부 확인 필요

□ 셋팅 일정
ㅇ 7월 26일 (금) : 9시~17시

시 간	내 용	비 고
9:00 ~ 9:30	장비 반입	
9:30 ~ 12:00	무대 및 조명, 음향 세팅	개별적으로 진행
12:00 ~ 13:00	점심식사	
13:00 ~ 14:00	- 무대 및 조명, 음향 최종 점검 - 이정표 도착(의상 및 헤어 세팅) - 영상감독 도착 및 촬영 세팅	
14:00 ~ 16:30	MV 촬영	타이틀 〈이 풍진 세월〉 1곡
16:30 ~ 17:00	공연장 정리 및 퇴실	

ㅇ 7월 27일 (토) : 9시~22시

시 간	내 용	비 고
9:00 ~ 9:30	일정 미정	- 티켓부스: 사전예매 티켓, 명단, 발권기, 리더기 체크
9:30 ~ 12:00	- MV 추가 촬영 - 연주자, 세션 연습 外	
12:00 ~ 13:00	점심식사	
13:00 ~ 14:00	- 테크 리허설 진행 - 세션 13시 콜(총 8인)	대기실 안내
14:00 ~ 16:00	최종 리허설	
16:00 ~ 17:00	저녁식사	
17:00 ~ 18:00	하우스 오픈	
18:00 ~ 19:30	〈경성살롱〉 공연	
19:30 ~ 20:00	관객 퇴장 및 출연진 사진 촬영	무대배경으로 촬영
20:00 ~ 22:00	공연장 정리 및 퇴실	

- 4 -

□ 파트별 논의사항

○ 무대
 - 뒤쪽으로 천을 내리고, 그 앞에 빤짝거리는 샤막 커텐 세팅
 - 이정표(센터) 뒤쪽에 앉는 현악 사중주 팀이 빅밴드처럼 보일 수 있도록 연출
 - 무대 구석 한 켠에 턴테이블이 놓인 엔틱 테이블 세팅
 - 살롱 느낌으로 엔틱과 고풍스러움이 묻어나는 느낌 연출

○ 음향
 - 악기별 사운드 체크
 - 공연 사이사이에 이정표 멘트, 최선배 선생님 솔로무대 전 멘트

○ 조명
 - 뒤쪽에 배경천을 내린다면, 천 상단에 조명 세팅
 - 이정표 멘트 시 조명연출

○ 영상
 - 공연 전체 스케치 영상(1분 미만)
 - 타이틀곡 〈이 풍진 세월〉 뮤직비디오(4분 34초)
 * 참고영상: Seya Seya (새야 새야) -Jungpyo Lee (이정표), 비단 - 만월의 기적

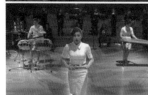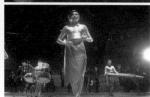

□ 디자인
o 포스터

o 엽서형 리플렛

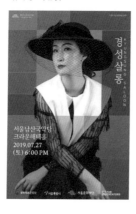

□ 의상 컨셉(안)

 ○ 1안: 앨범표지 의상 (익선동 대여)
 - 타이틀 〈이 풍진 세월〉과 어울리는 편안하고 아련한 분위기

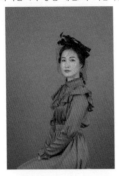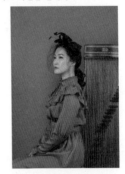

 ○ 2안: 포스터 의상 (스타일리스트 개인 소장)
 - 모던걸 분위기가 풍기는 세련된 느낌

 ※ 기타: 세션 의상컨셉 통일 - 멜빵, 나비 넥타이, 중절모 外

99

☐ **공간** (서울남산국악당, 돌출형 무대, 302석, 퇴계로 34길 28)

☐ **홍보방안**
 o 온라인 티켓 (인터파크 티켓 예정)
 - 이용률이 가장 높은 플랫폼을 통해 유통경로를 넓혀 관객유입에 용이하도록 함
 o SNS, 온라인 공연 홍보
 - 기획사 홍보리스트를 통해 앨범 및 홍보 진행
 - 언론홍보 및 국악방송 등 다양한 국악 관련 플랫폼에 관련 공연사항 업로드
 - 이정표 개인 유튜브 채널에 공연관련 영상 업로드
 o 공연 리플렛 비치
 - 각 대학별 리플렛 발송 및 배치 유도
 - 공연장 별 리플렛 배치를 통한 오프라인 유입 경로 마련
 o 단체 관람객 유도
 - 어머니,아버지 관객 확보에 용이한 커뮤니티 및 모임 컨택
 - 맘카페, 파크골프, 등산모임, 악기동우회 커뮤니티 컨택 및 협업 제안

하루예술 사업계획서

더 크리에이터스, 김@형, 20230101

□ **사업배경**

o 문화예술에 대한 국민적 관심과 예체능 교육비는 오르는 상황
- 문화예술 소비 22년대비 24.5% 증가, 초등교 예체능 교육비 22년대비 55.5% 증가
o 문화예술 소비와 교육에 대한 종합 플랫폼이 부재한 현실
o 문화예술전문 종합 플랫폼 하루예술을 개발 런칭하여 사업화 하고자 함
o 예술교육 설문 결과 예술관심 82%, 온오프라인 통합 희망 95%으로 사업성 검증

□ **사업개요**

o 사업명 : 문화예술 종합 플랫폼 '하루예술' APP
o 내 용 : 문화예술 레슨과 학생을 연결하는 매칭 플랫폼 앱
o 기 간 : 2023년 9월 1일 런칭
- APP 기획 및 개발 6개월 / 베타 테스트 3개월
o 개발자 : 김@탄 개발자 외 3명
o 디자인 : 장@영 디자인 실장 외 1명
o 총 괄 : 하루예술 김@형 피디 외 3명

□ **경쟁사분석**

o 숨@ : 생활서비스 분야 (인테리어/시공/설비/이벤트 중점)
o 크@ : 비즈니스 분야 (디자인/마케팅/사진 등 중점)
o 탈@ : 온오프라인 클래스 분야 (자기계발/실무/취미 분야)
o 소@@ : 오프라인 모임&클래스 플랫폼 (자기계발/취미 분야)

□ **소요예산**

o 총 1억 원 (2023년)

비목/세목	비용	산출내역
운영비/일반용역비	50,000,000	APP 개발비 (개발 후 1년 유지보수비 포함)
운영비/일반용역비	10,000,000	디자인 비용 (키디자인 및 전체 베리 포함)
운영비/일반수용비	20,000,000	홍보물 제작비 (홍보 영상 제작비)
운영비/일반수용비	15,000,000	광고비 (온오프라인 광고비)
운영비/일반수용비	5,000,000	운영비 (회의 및 FGI, 식대, 교통비)
	100,000,000	

사업명 _ 프로젝트 명 (HY헤드라인M, 13p)

소속, 이름, YYYYMMDD

□ **기획배경(기획목적)** (왜, WHY) (HY헤드라인M, 12pt)
 ○ 양적 조사 (실증주의적, 정량적 조사)
 - 통계, 설문조사, 빅 데이터 등 데이터가 있으면 타당성이 높아진다.
 ○ 질적 조사 (해석학적, 정성적 조사)
 - FGI, 간담회, 현장 조사, 참여 관찰, 언론 보도 등의 내용 적시
 ○ 선행 및 유사 사업 분석 내용 (휴먼명조, 12p)

□ **기획개요** (무엇을, 언제, 누가, 어디서, 어떻게 등)
 ○ 사업명: 카피를 사용
 ○ 일 시: 언제(When)
 ○ 장 소: 어디서(Where)
 ○ 참여자: 누가(Who)
 ○ 주최/주관:
 ○ 프로그램: 어떻게(How)

□ **추진계획** (어떻게, How)

　ㅇ 총 @달 소요,

일정	제목	세부내용	비고

□ **소요예산** (예산, How much)

　ㅇ 총 @@@@ 원 소요

일정	제목	세부내용	비고
합계			

결과보고서 양식

사업명 _ 프로젝트 명 _ 결과보고서 (HY헤드라인M, 13p)

소속, 이름, YYYYMMDD

☐ **기획배경(기획목적)** (왜, WHY) **(HY헤드라인M, 12pt)**
　○ 양적 조사 (실증주의적, 정량적 조사)
　- 통계, 설문조사, 빅 데이터 등 데이터가 있으면 타당성이 높아
진다.
　○ 질적 조사 (해석학적, 정성적 조사)
　- FGI, 간담회, 현장 조사, 참여 관찰, 언론 보도 등의 내용 적시
　○ 선행 및 유사 사업 분석 내용 (휴먼명조, 12p)

☐ **기획개요** (무엇을, 언제, 누가, 어디서, 어떻게 등)
　○ 행사명: 카피를 사용
　○ 일　시: 언제(When)
　○ 장　소: 어디서(Where)
　○ 참여자: 누가(Who)
　○ 주최/주관:
　○ 프로그램: 어떻게(How)

☐ **정량적 평가** (Done)

 ○ 관람자 몇 명:

 ○ 홍보 기사 몇 건:

 ○ 리뷰 몇 건:

 ○ 총 매출:

☐ **정성적 평가** (Done)

 ○ 긍정적 평가

 -

 ○ 보완적 평가

 -

04

카피

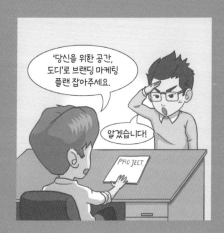

'당신을 위한 공간, 도디'로 브랜딩 마케팅 플랜 잡아주세요.

알겠습니다!

PROJECT

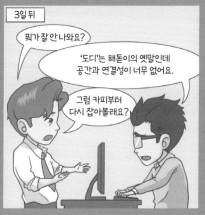

3일 뒤

뭐가 잘 안 나와요?

'도디'는 해돋이의 옛말인데 공간과 연결성이 너무 없어요.

그럼 카피부터 다시 잡아볼래요?

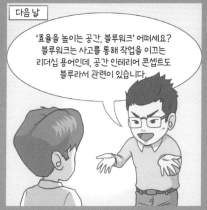

다음 날

'효율을 높이는 공간, 블루워크' 어떠세요? 블루워크는 사고를 통해 작업을 이끄는 리더십 용어인데, 공간 인테리어 콘셉트도 블루라서 관련이 있습니다.

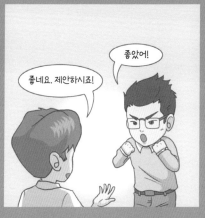

좋았어!

좋네요. 제안하시죠!

이렇게 3달 동안 사용되던 브랜드명 '도디'는 하룻밤에 사라졌습니다.
그러나 좋은 카피 덕분에 브랜딩이 쉬워졌어요.

카피 만들기

기획이 응집된 한 줄

카피는 기획의 결과다. 한 줄에 기획의 전부가 담긴다. 카피를 만드는 방법은 다양하다. 프로젝트의 핵심을 뽑아서 만들 수도 있고, 시기적 유행에 따라 정하기도 한다. '케이플즈 연상력 발상법'과 'KJ법'을 결합하여 바탕으로 삼고, '스캠퍼(SCAMPER)'를 활용한다.

KJ법	다량의 아이디어를 카드로 정리해 문제 해결 방향성을 찾는 기법. 브레인스토밍과 함께 가장 많이 쓰이는 아이디어 발상법으로 개발자인 카와기타 지로[川喜田二郎]의 머리글자를 따 이름을 붙였다.

스캠퍼	무의식적으로 떠오르는 단어와 문장을 써 내려가며 아이디어를 구체화하는 방법. 존 케이플즈(John Caples)가 제시했다.

브레인스토밍 기법을 창안했던 알렉스 F. 오스본의 체크리스트 기법을 보완한 아이디어 발상법. 대체하기(Substitute), 결합하기(Combine), 조절하기(Adjust), 변경·확대·축소하기(Modify, Magnify, Minify), 용도 바꾸기(Put to Other Uses), 제거하기(Eliminate), 역발상·재정리하기(Reverse, Rearrange)의 7단계 질문을 이용해 기존 아이디어를 다양한 방식으로 변형하고 발전시킨다.

다음은 카피를 만드는 과정이다.

① **조사**
· 유사한 카피를 최대한 조사한다.

② **나열**
· 기획 결과와 연관된 단어들을 카드에 최대한 적는다.

③ **항목화**
· 유사성 기반으로 카드를 분류해 그룹을 만들고, 우선순위에 따라 배열한다.

· MECE에서 착안해 강점과 소비자 등으로 구분 및 나열

④ **핵심 단어를 선별**

⑤ **스캠퍼**
· 핵심 단어를 발전시켜 새로운 아이디어를 창출한다.
· 대체하기, 결합하기, 용도 바꾸기, 제거하기, 역발상 등
· 동의어, 유의어, 반의어, 다의어, 동음이의어 등을 활용

⑥ **퇴고**
· 간단명료한 표현: 과한 밋이나 기교는 오해를 만든다.
· 짧은 문장: 긴 문장은 산만하고 이해가 어렵다. 핵심만 전달
한다.
· 쉬운 단어: 초등학교 3학년도 이해해야 한다. 전문 용어는 지양
한다.
· 수식어 최소화: 형용사와 수식어는 명확성을 흐린다.

카피 만들기 실전

쉽고 의미 있는 이름

좋은 카피는 몇 가지 유형을 띤다. 직설형, 유니크형, 스토리텔링형, 은유형 등이다. 직설형 카피는 텍스트를 읽는 것만으로도 무슨 내용인지 금세 이해할 수 있다. 유니크형은 합성어 등을 사용해 새로운 언어를 만들어내는 것이고, 스토리텔링형은 카피에 의미 또는 스토리를 담아서 기억에 남긴다. 마지막으로 은유형은 표현하는 대상을 다른 대상에 빗대어 표현함으로써 특정 이미지를 연상케 하고 기억에 남긴다. 어떤 유형이무조건 좋다고는 말할 수 없다. 호기심을 불러일으키고 기억에오래 남으면 그게 최고의 카피다. 예시를 살펴보자.

예시 1. 전통예술 프라이빗 콘서트 <지지대악>

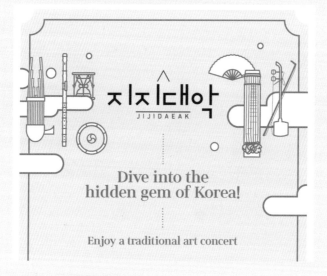

- 지지대(遲遲臺) + 악(樂)
- 지지대: 수원에서 서울 가는 길에 지나는 고개. 정조가 사도세자의 능에 참배하고 돌아갈 때, 능이 마지막으로 보이는 고개에서 마차가 느리게(遲, 더딜 지) 느리게(遲, 더딜 지) 간다고 하여 붙여진 이름이다.
- 정조의 효성처럼 국악을 사랑하는 마음을 담아 작명했다. 느리더라도 오래도록 우리 음악을 즐기고, 알리고 싶다는 의지가 담겨있다.

예시 2. 갤러리 카페 <아트먼트>

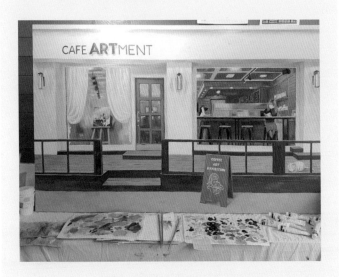

- Art + Movement
- 예술 운동의 의미를 담아 작명했다.
- 갤러리 카페로 벽에는 미술 작품이 전시되고, 한쪽에는 아트 굿 즈를 판매하는 공간이다.
- 생활 속에서 살아있는 예술, 생활 속으로 들어오는 예술, 발전하 는 예술 등의 의미를 생각하다 예술(Art)과 움직임(Movement) 의 합성으로 아트먼트(Artment)라는 이름을 개발했다.

예시 3. 나에게 딱 맞는 취미 레슨 <하루예술>

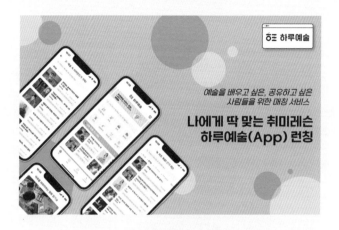

- '하루에 한 번 예술을 경험하자'라는 의미로 작명했다.
- 쉬운 우리말 이름이었으면 좋겠다, 예술이라는 단어가 직설적으로 들어갔으면 좋겠다,라는 조건을 가지고 아이디어를 모았다. 예술이 많이 알려지고, 향유되고, 이야기되고, 발전하려면 매일 접해야 한다는 생각이 접목되어 <하루예술>이 탄생했다.

예시 4. 컬래버레이션 공연 <시간을 그리는 소리, 수인>

- 미술 작품과 협업하는 가야금 4중주 국악팀의 카피
- 시간(전통과 역사를 의미) + 그리다(미술을 의미) + 소리(음악을 의미)
- 서정적인 분위기가 전달되도록 작명했다.

예시 5. 청년 예술 공연 <반짝 궁 콘서트>

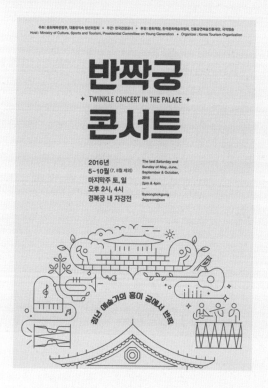

- 청년 예술가들이 경복궁에서 공연하는 프로젝트의 카피
- 반짝(청년 예술가들의 끼를 표현) + 궁(경복궁을 의미)
- '반짝쿵'이라는 의성 의태어로 부를 수도 있어 재미난 표현이 되었다.

05
예산

 기본에 충실하세요.
예산은 변수가 가장 적기 때문에 쉽습니다.

예산 수립

보편타당하고 실행 가능한 적정 예산

| 보편타당한 예산이란? |

'모든 예산은 보편타당하고 실행 가능한 적정 예산으로 편성되어야 한다.'

공공 자금의 집행 요령, 사용 지침 등 예산 관련 공공 문서에 꼭 포함되는 문장이다. 여기서 '보편타당하'다는 단어의 뜻은 세부 항목까지 합당한 금액을 책정해야 한다는 것이다. 필자는 전체 예산을 항목별로 적정하게 배분하라는 의미로 이해한다.

예를 들어 전체 예산이 1,000만 원인 공연 기획에서 무대 디자인에만 700만 원이 사용된다면 보편타당하지 않은 것이다. 예산이 1억 원인 공연이라면 무대 디자인에 700만 원을 쓰는 게 적정한 비율일 수 있다. 예산이 1,000만 원인 전시를 기획한다고 가정해 보자. 특정 예술가 한 명에게 700만 원을 쓰는 건 지나치기 때문에 적정 배분이 아니다. 예산이 1억 원이라면 유명 예술가 비용으로 700만 원이 적을 수 있으므로 적정하지 않다. 전체 예산에서 각 항목이 차지하는 비율을 납득시킬 수 있어야 한다.

| 적정 금액 |

항목별 금액 역시 정해져 있지 않다. 홍보 영상 제작의 적정 금액은 얼마인가? 음향 감독님 임금은 얼마가 적당한가? 필자는 이러한 질문을 외투 한 벌 사려는데 얼마인지 묻는 것과 유사하게 느낀다. 외투를 살 때 원하는 브랜드가 있는지, 어떤 스타일을 원하는지, 보세 제품을 살 것인지, 어디에 입고 갈 것인지 등 상세 정보가 있어야 답할 수 있다. 예술 경영 예산에도

보편적인 금액이란 존재하지 않는다. 상세 정보가 있어야 적정한 가격이 나올 수 있다. 규모와 상황에 따라 금액의 변동이 크다.

디자이너가 필요하다고 가정해 보자. 디자인 전공 대학생에게 의뢰하는 경우 저렴하게 10만 원에도 가능하다. 경력직 디자이너라면 100만 원 이하가 드물다. 반면에 친구라면 맛난 식사 한 끼에 해주기도 한다. 홍보 영상 제작도 마찬가지다. 대학생은 50만 원 정도로 가능하겠지만, 전문가는 100만 원을 훌쩍 넘어간다.

정해진 금액이란 건 없으니 다양한 경로로 알아보고 예산을 책정해야 한다. 지인이나 소개를 통해 일을 진행하는 경우가 많은데, 이러한 네트워크가 없다면 업체에 문의하여 견적을 받아보면 된다. 업체는 포털 사이트 검색으로 찾을 수 있다. 이때 적어도 세 곳 이상에 문의하기를 바란다. 그래야 보편적으로 통용되는 비용을 파악할 수 있다.

음향의 예를 들어보자. 포털에 '공연 음향'으로 검색하면 대형 업체에서 렌탈 업체까지 다양하게 정보가 나온다. 그중에서 프로젝트에 적당해 보이는 업체에 연락하여 공간과 악기, 관객 수 등의 정보를 제공하고 음향 장비 추천과 가격을 받아보자.

몇 군데에서 정보를 받다보면 공통된 정보가 생긴다. 그 공통된 장비와 가격이 적당하다고 판단해도 좋다.

| 예산 협의 |

프로젝트의 예산은 정해져 있는 경우가 많다. 그리고 항상 부족하다. 또 사용하고 싶은 곳은 많다. 그러니 적절하게 배정하고 사용해야 한다. 이때 필요한 것이 예산 협의다.

예산 협의를 어려워하는 기획자가 많다. 어려워하는 이유는 적정 금액을 몰라서기도 하고, 적정 금액을 알아도 그보다 적은 가격으로 협의를 해야 할 때가 많기 때문이다. 적정 금액을 알아보는 방법을 알았으니 예산 협의에 대해 알아보자.

적정 금액보다 적은 예산으로 협의를 제안할 때는 필자도 부담스럽고, 죄송스러운 마음이 크다. 하지만 몇 가지의 기준으로 협의를 제안한다.

첫째, 예산 협의는 업무 진행 초반에 논의한다. 첫 협의에서 제안하고 논의하는 것이 가장 좋다. 사업 진행을 거의 확정하고 예산을 논의하는 경우가 있는데 이는 지양하길 바란다. 시

작 전부터 서로에 대한 오해가 생긴다.

둘째, 나의 예산을 먼저 이야기하지 않고 상대 평상시에 받는 가격을 먼저 듣는다. 상대의 의견을 먼저 듣는 이유는 내가 할인하여 신세 지는 가격을 인지하기 위함이다.

셋째, 나의 예산을 솔직 담백하게 제안한다. 두루뭉술하게 하지 말고 정확한 금액을 명료하게 제안하자. 확실하지 않다면 증액될 수 있다는 여지도 남기지 말자. 서로 생각의 차이가 생길 수 있다. 생각의 차이는 항상 오해와 문제를 만든다. 미안한 마음이 들겠지만 예산 협의는 명료해야 한다. 명심하자!

넷째, 협의가 완료되면 감사의 인사를 크게 하고 꼭 다음 프로젝트에는 제안받은 가격, 또는 그 이상으로 함께하려고 노력한다. 이러한 기준으로 필자는 오늘도 예산 협의를 진행하고 있다.

예산 관리 TIP

- 예술 경영에 필요한 예산은 크게 '공공 자금', '사기업 자금', '개인 자금'으로부터 수급한다. 공공 자금이 가장 큰 비중을 차지하고, 그다음이 사기업 자금, 개인 자금 순이다. 각각 성격은 다르지만, 관리 방식에는 큰 차이가 없다.

- 예산 수립과 집행, 정산은 항상 명료해야 한다. 다양한 사람과 업체, 기관의 이해관계가 얽혀 있기 때문이다. 그러니 예산 관리 및 관련 서류 작성을 가볍게 여기면 안 된다.

- 공공 자금의 운용 가이드는 한번 잘 알아두면 편하다. 대부분의 공공기관이 동일한 기준을 적용하기 때문이다. 기획재정부의 '보조금 관리에 관한 법률', '국고 보조금 통합 관리 지침'을 참고하면 된다.

- 사기업 자금과 개인 자금 운용은 간소한 편이다. 세부 정산을 하지 않고 예산내역서, 세금계산서, 이체증으로 증빙을 갈음한다. 다만 최근에는 사기업도 공공기관처럼 세부 증빙을 요구하기도 한다. 자금의 출처와 상관없이 공공 자금의 정산 기준을 일상화하면 편하다.

예산계획안 예시

예술 경영 프로젝트 예산 계획(안) (총 100,000,000 원)

번호	목	세목	비용	산출내역	내용
1	인건비 (110)	보수 (01)	20,000,000	담당직원 1인 * 250만 원 * 4달	담당 직원 보수
2	운영비 (210)	일반 수용비 (01)	10,000,000	포스터, 리플릿, 프로그램 북 메인디자인 1식*300만 원 디자인 베리 4종*25만원=100만 원 인쇄비 총 600만 원 - 포스터 500부 - 리플릿 3000부 - 프로그램 북 3000부	인쇄물 제작비 디자인 및 인쇄
3	운영비 (210)	일반 수용비 (01)	20,000,000	SNS 광고료 - 포털 배너 광고 1500만 원 - 페북,인스타,유튜브 500만 원	광고료
4	운영비 (210)	임차료 (07)	10,000,000	설치, 리허설, 운영 포함 1일 * 100만 원 * 10일	공간 대여료
5	운영비 (210)	일반 용역비 (14)	10,000,000	행사 메인 홈페이지 개발 PC, 모바일 반응형 총 12페이지	홈페이지 개발비
6	운영비 (210)	일반 용역비 (14)	30,000,000	무대, 조명, 음향, 영상 용역계약	행사 시스템 용역
			100,000,000		

예산 집행

사람 한 명, 종이 한 장까지 신경 쓰는 일

용돈이 생기면 식비, 교통비, 학원비 등을 나누는 것처럼 민간 기업이나 공공기관도 예산을 사용의 목적에 맞게 배분하고 증빙하는 방법이 있다. 그 방법은 민간 기업과 공공기관이 비슷한데, 이는 국가의 세무 회계 규정이 동일하기 때문이다.

예술 경영에 사용되는 비용은 인건비(110), 운영비(210), 여비(220), 업무추진비(240) 등이 있다. 각 항목은 여러 세부 항목을 포함하는데, 예술 경영에서 주로 사용되는 세목 중심으로 서술했다. 자세한 내용은 기획재정부나 문화체육관광부의 보조금 지침을 참고하도록 하자.

보조비목	보조세목	내역
인건비 (110)	보수 (01)	**1. 정규직원에 대한 보수** - 봉급, 정근수당, 성과상여금, 정액수당, 초과 근무수당, 정액급식비, 명절휴가비, 명예퇴직수당, 연가보상비
	일용임금 (04)	**1. 수개월 또는 수일 동안 일용으로 고용하는 임시직에 대한 보수** - 일용직보수, 기간제 근로자보수 등
운영비 (210)	일반수용비 (01)	**1. 사무용품 구입비** - 필기 용구, 각종 용지 등 사무용 제 잡품의 구입비 **2. 인쇄비 및 유인비** - 자료 및 보고서, 책자, 각종 양식, 전단 등 업무 수행에 따른 일체의 인쇄물 및 유인물의 제작비 **3. 안내·홍보물 등 제작비** - 현수막, 간판 등 행사 안내 및 홍보용 물품의 제작비 - 기관간판, 명패, 감사패, 상패 등의 제작비 **4. 소모성 물품 구입비** - 재물조사 대상은 제외 **5. 간행물 등 구입비** - 신문, 잡지, 관보, 도서, 팸플릿 등 정기·비정기 간행물 구입비

보조비목	보조세목	내역
운영비 (210)	일반수용비 (01)	**6. 비품 수선비** - 책상, 의자, 캐비닛, 파일 박스, 집기, 전산기기, 타자기 등 각종 사무용 비품의 수선비 ＊ 내용 연수를 현저히 증가시키는 대규모 수리비는 시설비 목에 계상 **7. 각종 수수료 및 사용료** - 물품관리위탁수수료, 업무대행수수료, 외국환 관리규정에 의한 외국환대체송금, 전송금, 우편송금수수료 - 등기 및 소송료(인지대 및 법정수수료) 등 - 검정료, 감정료, 시험료, 회계검사수수료 - 물품의 보관·운송료, 고속도로통행료, 주차 및 차고료, 물품의 운송을 위한 포장비, 상하차비, 선적·하역비 **8. 업무위탁대가 및 사례금** - 변호료, 수임료 및 보수 - 속기, 원고 측량 등의 각종 용역 제공에 대한 대가 및 전문가 자문료 - 현상 모집의 상금, 조직업무에 조력한 자에 대한 사례금 - 회의 참석 사례비 및 안건검토비 **9. 공고료 및 광고료** - TV, 신문, 잡지 기타 간행물에 대한 공고 및 광고료

보조비목	보조세목	내역
운영비 (210)	일반수용비 (01)	10. 각종 회의비, 전문가 활용비
		11. 행사 지원에 따른 경비
		12. 기타 업무 수행 과정에서 소규모적으로 발생 되는 물품의 구입 및 용역 제공에 대한 대가
	특근매식비 (05)	1. 경상 사무를 위한 특근하는 직원에 대한 매식비 - 기본업무 수행을 위한 특근급식비 - 각종 훈련에 참여하는 직원에 대한 매식비 - 현안 업무추진을 위한 특근매식비 - 급식을 필요로 하나 취사 시설이 없어 매식 하게 되는 경우의 급식비 - 소방공무원 화재진압 출동 간식비 - 야간근무자, 휴일근무자 등 급식비
	임차료 (07)	1. 임대차계약에 의한 토지, 건물, 시설, 장비, 물 품 등의 임차료 2. 장소, 건물 등의 일시 임차료 3. 각종 시설 및 장비의 리스료 4. 물건 보관을 위한 간단한 창고 이용료 5. 버스, 승용차 등의 차량 임차료 6. ASP 서비스 이용에 따른 임차료
	차량비 등 (10)	1. 차량, 항공기 및 선박 유류대 2. 차량, 항공기 및 선박 정비유지비 3. 차량, 항공기 및 선박 소모품비, 용품비

보조비목	보조세목	내역
운영비 (210)	재료비 (11)	1. 사업용 및 시험연구, 실험·실습 등에 소요되는 소모성 재료비 　- 실험·실습기자재, 시약, 시료 구입비 　- 직접 제작 또는 시공하는 기계, 기구, 선박, 기타 공작물 및 건물에 소요되는 재료비 2. 제품생산에 소비되는 각종 재료비용(재료 소비에 의하여 주요 재료비, 보조 재료비, 매입부품비, 소모공기구비품비로 구분) 3. 광물 및 기타 특수한 물건의 구입비 4. 동물, 식물 및 식물종자 구입비 5. 사료 구입비
	일반용역비 (14)	1. 기관의 업무추진 과정에서 전문성이 필요한 행사 운영, 채용, 영상자료 제작 등의 일반 업무를 용역 계약을 통해 대행시키는 비용
	기타운영비 (16)	1. 의료비(약품·소모성 의료기기 구입, 공상치료비 등) 2. 과(팀) 운영비 3. 자체 교육 강사료 및 시험관리비 4. 기타 사업 수행 과정에서 수반되는 경비

보조비목	보조세목	내역
여비 (220)	국내여비 (01)	1. 국내 출장경비로서 각 기관이 정한 기준에 따른 실소요 경비 2. 인사이동에 따른 이전 여비 3. 월액여비 4. 교육여비
	국외여비 (02)	1. 국외 출장경비로서 각 기관이 정한 기준에 따른 실소요 경비 2. 외빈 초청에 따른 여비(숙식비 및 항공료 등 교통비)
업무 추진비 (240)	사업추진비 (01)	1. 사업추진에 특별히 소요되는 간담회비, 접대비, 연회비 및 기타 제경비 - 정례회의 경비, 외빈 초청 접대 경비, 해외 출장 지원 경비, 행사 경비 등 2. 체육대회, 종무식 등 공식적인 업무추진 소요 경비 - 동호회 취미클럽, 생일기념품, 불우직원지원 등 직원 사기 진작을 위한 경비
	기관업무비 (02)	1. 업무협의, 간담회 등 각 부서의 기본적인 운영을 위해 소요되는 경비

| 인건비 |

기업 운영에 필요한 인력의 비용이다. 보수(01), 일용임금
(04) 등을 말한다. 정규직원의 보수가 대표적이며, 일정 기간만
고용하는 경우 일용임금에 해당한다. 인건비는 고용 형태에 따
라 세금이 달라지니 주의해야 한다.

| 운영비 |

예술 경영의 공공 자금 중 가장 많이 사용되는 항목이다. 다
양한 세목 중, 일반수용비(01), 특근매식비(05), 임차료(07), 차
량비(10), 재료비(11), 일반용역비(14), 기타운영비(16)에 대한
설명을 실었다.

- **일반수용비:** 운영비 중에서도 가장 큰 비중을 차지한
 다. 홍보물 인쇄비(2.), 각종 수수료 및 사용료(7.), 광고
 료(9.) 등으로 사용된다. 자세한 설명은 보조금 주요 세목
 집행 기준표를 참고하면 된다. 단, 각종 회의비 및 전문

가 활용비(10.)는 보편적으로 통용되는 기준이 있다. 아래는 공공 자금 이용 시 기준이며, 현실과 다소 차이가 있을 수 있으니 주의해야 한다. 유명 작가나 뮤지션을 30만 원에 섭외하기는 어려울 수 있기 때문이다. 이런 경우 사전에 논의가 필요하다.

아래의 표는 외부 인력을 활용할 때 통상적으로 제시하는 비용 내역이다.

강사료 (2시간 기준)	A급(장차관급, 총장/학장, 저명인사) 30만 원 B급(조교수 이상, 사무관/국장, 5년 이상 경력자) 20만 원 C급 10만 원
원고료 (200자 원고지 1장 기준)	A급(전문 작가) 2만 원 B급(경력자) 1만 5천 원 C급 5천 원
통역 (1시간 기준)	전문 통역 50만 원 단순 통역 2만 원
번역 (한 글자 기준)	160원

- **특근매식비**: 사업을 진행하는 동안 필요한 식비다.
- **임차료**: 공간, 시설, 장비, 차량, 의상 등을 대여하는 데 필요한 비용이다.
- **차량비**: 유류대를 포함하여 차량 및 선박 이용에 필요한 비용이다.
- **재료비**: 사업에 필요한 소모성 재료비다.
- **일반용역비**: 전문성이 필요한 분야의 업무를 대행시키는 데 쓰이는 비용이다. 영상, 음향, 조명, 무대 등을 전문적으로 다루는 기업과 계약을 체결하여 진행한다. 일반수용비에 비해 큰 비용이다.
- **기타운영비**: 의료비 등 기타 경비에 해당한다.

| 여비 |

국내외 출장에 필요한 실비용으로, 국내여비(01)와 국외여비(02)로 구분한다. 국외여비는 외빈 초청에 따른 여비도 포함한다.

| 업무추진비 |

사업추진비(01), 기관업무비(02) 등이 있다. 간담회비, 식대, 다과비 등이 사업추진비에 해당하는데, 개인 공연 및 전시를 진행하는 경우 지원되지 않을 때가 많다. 지원금의 사용 허용 범위를 사전에 꼭 확인해야 한다.

예산 정산

소수점 하나까지 빈틈없이 계산

정산은 예산 관리의 끝이자 프로젝트의 마무리다. 프로젝트 기획과 예산 수립 등 이전의 단계가 명확했다면 쉽고 깔끔하게 떨어질 것이다. 그래도 소수점 하나로 계산이 달라질 수 있으니, 끝까지 꼼꼼하게 관리해야 한다.

| 정산 증빙 |

정산 증빙은 크게 세 가지 형태가 있다. 첫째, 사업자번호를

갖지 않는 프리랜서와 거래하는 경우, 개인 통장으로 비용을 지급하며 이를 '개인과의 정산'으로 구분한다. 둘째, 이와 달리 기업은 사업자등록증을 가지고 있고, 계산서 발행이 가능하다. 이를 '기업과의 정산'이라 한다. 세 번째는 카드 사용 정산이다. 비교적 간략하게 증빙할 수 있다.

정산 증빙 내용

개인과의 정산	계약서, 원천징수신고서, 원천징수영수증, 개인정보활용동의서, 이체증, 이력서, 신분증 & 통장사본, 활동증빙서류(사진 등)
기업과의 정산	용역계약서, 견적서, 비교견적서, 세금계산서, 이체증, 사업자등록증 & 통장사본, 업무 결과물 증빙(사진 등)
카드 사용 정산	카드영수증, 내역서, 결과물 증빙(사진 등)

| 세금 |

세금은 개인에게 비용을 지급하는 경우와 기업에 비용을 지급하는 경우를 나누어서 처리한다.

개인에게는 세금을 공제한 뒤 비용을 지급한다. 이때 공제한 세금은 별도로 신고하여 국가에 납입한다. 특히 이 경우에는 지급하는 비용이 근로소득인지, 사업소득인지, 기타소득인지 구분해야 한다.

기업에게 비용을 지급할 때는 부가가치세 10%를 더해서 지급한다. 견적을 받을 때 부가가치세 포함인지, 미포함인지를 꼭 확인하여 진행한다. 부가가치세는 흔히 부가세라고 말하며, 영어로는 VAT라 표기한다.

개인 세금 내역

근로소득	· 근로 계약에 의한 근로 제공의 대가로 지급되는 소득 · 회사에 소속되어 월급을 받는 경우에 해당 · 회사에서 근로소득세를 공제한 뒤 개인 통장으로 비용 입금	
사업소득	· 개인이 독립적으로 벌어들이는 수익	· 3.3%의 세금을 공제한 뒤 지급 · 회사와 고용 관계를 맺은 것은 아니나, 지속적으로 용역 제공 대가를 받는 경우
기타소득	· 일반적인 프리랜서 소득에 해당	· 8.8%의 세금을 공제한 뒤 지급 · 일시적으로 발생하는 소득에 한하며, 개인이 하나의 프로젝트에 참여하는 경우

예산 관리 TIP

- **첫째, 지원되는 자금은 누군가의 소중한 자산이다.** 공공 자금은 국민의 세금이며, 기업 자금은 기업의 매출이다. 개인 자금은 노력의 대가라 할 수 있다. 예산을 다루는 절차가 어렵고 까다롭더라도 그 소중함을 기억하도록 하자. 예산 지원서를 쓸 때의 절박함을 생각하면 자금이 더욱 감사히 느껴진다.

- **둘째, 예산을 간단명료하게 사용한다.** 볼펜 같은 소모품과 다과 등 잡다한 항목에 일일이 예산을 배정하면, 예산정산서가 50페이지가 넘어갈 수도 있다. 필요한 항목을 선별해 집중하는 것이 훨씬 간결하고 명료하다. 소모품과 간식보다는 홍보물 제작 및 인쇄, 행사 용역 등에 비중을 두는 것이다. 필자는 소모품 구입비와 다과비 등을 예산으로 편성하지 않는 편이다.

- **셋째, 증빙 자료는 예산 집행 도중에 하나씩 챙기도록 한다.** 사업이 종료되고 나서 자료를 모으려고 하면 어려움이 따른다. 카드로 필요 물품을 구매한 뒤 바로 사용해 버려서 사진 증빙을 할 수 없게 되는 식이다. 원천 징수의 경우, 신고해야 하는 달을 넘기면 더 많은 세금을 내야 한다. 업체에 일일이 전화해 증빙 자료를 달라고 부탁해야 할 수도 있다. 그러므로 증빙 내용을 미리 숙지하고 집행 시 자료를 차곡차곡 모으도록 하자.

예술 경영 프로젝트 정산내역서

소속, 이름, YYYYMMDD

번호	목	세목	비용	산출내역	내용
2	운영비 (210)	일반 수용비 (01)	3,000,000	프로그램 북 제작 3,000원*1,000부	인쇄물 제작비

증빙 내용

증빙 내용

제출증빙서 ③

견 적 서

2023년 06월 01일 (사)대한민국예술인협회 귀하	공급자	등 록 번 호	*** – ** – *****		
		상 호	7******	성 명	7***
		사업장 주소	서울시 **구 **동 ***길 ** *층		
아래와 같이 견적합니다.		업 태	***	종 목	***
		전 화 번 호	전화 ***–**** / 팩스 ***–***–****		

제작 물건: 축제 팸플릿 합계 금액(공급가액+부가가치세) : 삼백만원정整(₩3,000,000원)

순번	내 역	규 격	수 량	단 가	공급가액	비 고
1	팸플릿	A4 ** 면	1,000부	*****	*******	
	도안 및 편집비		1식	*****	******	
	용지대대	**량데뷰지	**년	*****	*******	
	인쇄 및 제본비	옵셋	1,000부	*****	*******	
2	공과잡비		0.5%	*****	*******	
소계					2,727,273	
부가가치세(10%)					2,727,727	
계					3,000,000	

가격 산출

상품 가격에 담긴 비용

창작 작품이나 티켓의 가격은 어떻게 산정될까? 다양한 방법이 있겠으나, 보편적인 방법을 알아보도록 하자. (티켓 가격 등 물건값의 명칭을 '상품 가격'으로 통일한다.) 상품 가격을 정하려면 총비용을 알아야 한다. 상품 준비 시점부터 운영, 완료까지 전체 과정에 들어간 돈을 총비용이라고 한다. 재료비, 대관비, 개발비, 홍보·마케팅비, 인건비, 회의비는 물론이고 식대와 기타 잡비까지 포함된다.

상품을 판매하여 총비용이 충당되고 순이익이 발생하는 시점을 '손익분기점(BEP, Break-even point)'이라고 한다. 발전된 다

음 작품을 위한 비용까지의 이익은 검토해야 한다. 최대 이익은 상품 가격에 따라 변동된다. 적정한 상품 가격을 측정하고 최대 이익까지의 매출액을 산출한다.

| 창작 작품 가격 |

창작 작품의 가격을 산출할 때는 보통 다음의 가이드를 따른다. 이익이 포함되지 않은 원가를 산정하는 방식으로, 손익분기점이 기준이 된다.

$$창작 \ 작품 \ 가격 = \frac{재료비 + 제작비 + 창작 \ 비용}{작품 \ 개수}$$

창작 비용은 창작자의 인지도에 따라 크게 달라진다. 유명 작가의 작품과 학생 작품이 지니는 예술적 가치를 달리 평가한다. 창작자의 인지도가 높을수록 작품 가격이 올라가고, 이윤이 높아지는 것도 이 때문이다.

창작 비용에 순이익을 포함하여 가격을 산정하기도 한다. 그

러나 이 경우, 상품의 원가와 이윤을 정확하게 체크하기 어려워 추천하지 않는다. 원가를 오차 없이 산출한 뒤 순이익의 비율(ROI, Return on investment)을 포함하는 것이 바람직하다. 문화기획은 주로 프로젝트 단위로 진행되므로 ROI를 사용한다. 참고로 자기 자본을 활용하는 문화기업의 이익률은 ROE(Return on equity)라고 한다. 자본의 출처가 투자인지, 자체적인지에 따른 구분이며 이익률 산정 방식은 동일하다.

$$ROI = \frac{\text{이익}}{\text{투자액}} \times 100$$

$$ROE = \frac{\text{이익}}{\text{자본액}} \times 100$$

| 티켓 가격 |

티켓 가격도 원가로 계산하는 것이 일반적이며 다음의 가이

드를 따른다. 산출된 티켓 가격에 이익을 붙여가며 적정 가격을 산정한다.

$$\text{티켓 가격} = \frac{\text{총비용}}{\text{관람객 수} \times \text{진행 횟수}}$$

티켓 가격을 정할 때는 고려할 사항이 많다. 대표적으로 '관람객 점유율'과 '적정 가격'이다. 점유율에 따라 이익이 크게 달라진다. 작품의 인지도에 따라 점유율 편차가 큰데, 보통 60%를 기준으로 한다. 적정 가격은 시장에서 형성된 가격을 말한다. 대형 뮤지컬, 대학로 연극, 스타디움 콘서트, 기획 전시전 등 형태와 규모마다 보편적인 가격대가 정해져 있다. 따라서 이익을 높이려고 티켓 가격을 마냥 올릴 수 없다. 본가격대와 이익률을 고려해 적절한 가격을 정하도록 한다.

06

홍보·마케팅

이번 광고 대박입니다. 사람들 관심이 폭발하고 있어요.

어디 봅시다.

흐음...

당장 내리세요! 조회 수가 다가 아닙니다. 정확한 정보를 전달해야죠.

이 정도는 괜찮지 않나요?

속임수는 오래 못 갑니다. 잠깐은 좋을지 모르지만, 시간이 갈수록 브랜딩이 약해져요.

네...

홍보·마케팅에 정답은 없으나 기본은 지켜야 합니다.
혹하게 하는 것보다 오래가게 만드는 것이 중요합니다.

홍보

상품이 반, 홍보가 반

좋은 기획, 멋진 작품도 홍보를 못 하면 눈에 띌 수 없다. 그러나 홍보는 쉽지 않다. SNS가 발달했으니 더 간편하다고 생각하면 오산이다. 관리해야 하는 채널이 많아지고, 채널별로 홍보 방법도 다르기 때문이다. 또 홍보에는 '높은 확률'은 있을지언정 '100%'는 없다.

인플루언서와 협업하여 홍보하는 경우를 생각해 보자. 팔로워 100만 인플루언서가 팔로워 10만 인플루언서보다 홍보에 도움이 될 확률이 높다. 그러나 10만 인플루언서와의 협업이 더 효과 있을 때도 있다. 마찬가지로 콘텐츠에 1억 원을 들인

다면 제작비가 1,000만 원인 콘텐츠보다 퀄리티가 높을 것이다. 하지만 후자가 더 화제 되는 사례를 심심치 않게 볼 수 있다. 팔로워, 제작비 같은 숫자보다 기획과 어울리고 트렌드에 뒤처지지 않는 전략이 훨씬 중요하다.

보도자료

◆

홍보물의 베이직

어떻게 하면 홍보 성과를 높일 수 있을까? 정답은 없지만, 정석은 있다. 보도자료와 보도자료의 확산(OSMU/one source multi-use)이다. 최근에는 SNS용 홍보물만 제작하여 배포하는 경우도 많다. 그러나 **홍보의 기본은 보도자료**라는 사실을 기억하라. 보도자료를 잘 작성하면 SNS 홍보 콘텐츠 또한 잘 만들 수 있다.

보도자료는 제목, 리드, 본문으로 구성된다. 다음 페이지의 설명과 예시를 통해 보도자료 작성법을 익혀 보자.

| 제목 |

가장 중요한 부분이다. 제목으로 기자들의 시선을 끌어야 한다. 그러면 대중의 관심 또한 사로잡을 수 있다. 제목은 내용 전체를 아우르는 문구다. 관련된 내용의 기사를 검색하고 정리하며 최적의 문장을 만든다.

다음은 육하원칙 요소를 사용해 제목을 만든 예시다.

육하원칙 예시 1. 누가

"정부가 직접 원문제 해결에 나서야"

육하원칙 예시 2. 언제

"내일부터 세계 최대 규모 페스티벌 시작"

육하원칙 예시 3. 어디서

"영종도에 국내 최대 아레나 건립 추진"

육하원칙 예시 4. 어떻게

"문화예술패스 개발로 16만 명에 공연, 전시 관람비 지원"

육하원칙 예시 5. 무엇을

"문체부, 2000억 편성, 3만 예술인 활동 준비금 지원"

육하원칙 예시 6. 왜

"생활고에 시달리는 예술인 많아, 예술 분야 일자리 지원에 주력"

| 리드 |

세부 정보와 분위기를 담는다. 이를 통해 뉴스의 어조나 분위기에 영향을 줄 수 있다. 내용 유형에 따라 리드의 형태도 달라진다.

다음 예시를 통해 알아보자.

리드 예시 1. 보도자료 요약: 가장 일반적인 형태

"수도권에 위치한 대부분의 대학이 등록금 인상은 불가피하다고 밝혔다."

리드 예시 2. 통계 수치 강조: 수치를 제시함으로써 신뢰성 제고

"등록금을 9% 이상 인상한 대학이 80%에 이르는 것으로 밝혀졌다. 등록금뿐 아니라 하숙비도 오르고 있어서 대학생들의 생활 경제가 악화되고 있다."

리드 예시 3. 인용으로 시작: 육성을 전면에 내세워 생생함을 부각

"작년에 비해 많이 달라졌어요. 요즘에는 지하철 요금도 부담스러워요."

리드 예시 4. 문답으로 시작: 핵심을 바로 전달

"요즘 대학생들 고민은 한두 가지가 아니다. 가장 큰 고민은 무엇일까? 첫 번째는 등록금이다."

리드 예시 5. 반전: 통념과 상반되는 내용을 제시하여 주위 환기

"요즘 대학생들은 공부보다 아르바이트에 매진한다. 등록금을 마련하려면 일을 해야 하기 때문이다. 공부는 남는 시간에 한다."

| 본문 |

전체 내용을 담는다. 홍보 전략에 따라 크게 두 가지 구조로 작성할 수 있다. 다음 예시를 통해 알아보자.

본문 예시 1. 두괄식: 핵심 메시지를 제시한 뒤 설명과 사례를 덧붙이는 형태. 명확하고 신속하게 정보를 전달한다.

"올해 검정고시를 위해 소년원에 남기로 한 학생은 21명이며, 이 중에는 퇴원을 한 달 이상 자진 연기한 학생도 4명이나 된다고 법무부는 밝혔다. 법무부는 비행, 가출, 학교 부적응 등으로 학업이 중단된 학생들이 검정고시를 통해 학력을 취득할 수 있도록 적극 지원하고 있다."

본문 예시 2. 스토리텔링: 이야기 속에 주요 메시지를 집어넣는 형태. 독자의 흥미를 끌어 자연스럽게 홍보한다.

"올해 고졸 검정고시에 응시한 정모 군(17세)은 고등학교 1학년 때 자퇴한 후 방황하다 소년원에 들어왔다. 미술 치료 등 인성 교육을 받으며 안정감을 얻었고, 자신의 꿈을 이루기 위해 퇴원을 74일이나 미뤘다."

보도자료 작성 TIP

- 제목과 리드를 지을 때, 카피 만드는 방법을 참고하면 된다.
- 보도자료를 작성한 뒤에는 이미지를 첨부해 배포한다. 포스터, 프로필, 인포그래픽 등 다양한 이미지로 이해를 도울 수 있다.
- 공공기관 홈페이지에서 실제 보도자료를 볼 수 있다.

로고	**보도자료** 배포 즉시 보도 요청	회사명
		담당자
		연락처
		이메일

제목

- 리드 1
- 리드 2
- 리드 3

본문 작성

보 도 자 료

문화융성
문화가 있는 삶

보도일시 **배포 즉시** 보도하여 주시기 바랍니다. 총6쪽 (붙임4쪽 포함)

담당부서 청년위원회 인@@부 담 당 자 이용관 주무관 (02-397-@@@@)

청년 국악인들의 향연 반짝 궁 콘서트 경복궁에서 열린다

- 5월부터 10월까지에 경복궁에서 청년 예술가들의 창작국악공연 펼쳐져
- 고궁과 전통문화예술 콘텐츠의 색다른 만남으로 관광객들에게 특별 경험 선사

□ 대통령직속 청년위원회(위원장 @@@), 문화체육관광부(장관 @@@)가 주최
 하고 한국관광공사가 주관하는 '반짝 궁(宮) 콘서트'가 오는 28일(토), 29일
 (일)을 시작으로 10월까지 매월 마지막주 토, 일요일 총 10회 경복궁 자경
 전 일대에서 열린다.

□ '반짝 궁(宮) 콘서트'는 무대에 설 기회가 적은 청년 전통예술가들의
 공연 기회를 넓히고 고궁과 전통문화예술을 연계하여 관광객들에게
 전통문화예술의 매력을 알리고자 작년에 이어 개최한다.
 • 2015년 '반짝 궁(宮) 콘서트' 실적: 총 5회(5, 6, 9, 10, 11월), 공연예술청년 13팀,
 총 1만여명 내외 관람객 참여

○ 5월에는 전통과 현대음악의 절묘한 조화를 선보이는 이정표
 (Milsetone)(28일)과 전통과 재즈, 락, 펑크 등이 어우르는 음악을
 연주하는 잠비나이(29일)가 무대를 빛낸다. 이 외에도 창작국악뮤지션으로
 주목 받는 조종훈, 박경소, 이나래 등이 6월부터 10월까지 관광객
 의 눈과 귀를 즐겁게 할 예정이다.

○ 특히, 올해는 중국인대상 '한국관광의해'를 맞이하고, 6월 19일(일)은
 에어캐나다(AC) 신규 취항기념으로 캐나다 여행사 회장단이 방한하는 등
 외국인 관광객들을 위한 특별 공연을 개최한다.

- 1 -

□ '반짝 궁(宮) 콘서트'의 자세한 정보는 관광공사 홈페이지 (korean.visitkorea.or.kr)에서 확인할 수 있다.

□ 대통령직속 청년위원회 위원장은 "이번 공연을 통해 청년예술인들이 경복궁 등 고궁무대에 설 수 있는 기회가 더욱 확대되고, 아울러 전통문화예술을 활용한 관광콘텐츠를 개발하여 매력적인 한류관광이 활성화되길 기대한다"고 말했다.

붙임1. 반짝 궁 콘서트 포스터
붙임2. 공연팀 소개 및 관련 사진

주최: 문화체육관광부, 대통령직속 청년위원회 ✦ 주관: 한국관광공사 ✦ 후원: 문화재청, 한국문화예술위원회, 진통공연예술진흥재단, 국악방송
Host : Ministry of Culture, Sports and Tourism, Presidential Committee on Young Generation ✦ Organizer : Korea Tourism Organization

반짝궁
✦ TWINKLE CONCERT IN THE PALACE ✦
콘서트

2016년
5~10월 (7, 8월 제외)
마지막주 토, 일
오후 2시, 4시
경복궁 내 자경전

The last Saturday and
Sunday of May, June,
September & October,
2016
2pm & 4pm
—
Gyeongbokgung
Jagyeongjeon

- 3 -

161

공연일정 및 월별 공연팀 소개 (5월~10월)

5월 아티스트
"特色있는 퓨전국악의 선두주자"

5/28(토) 2, 4시	5/29(일) 2, 4시
이정표 Milestone	잠비나이

소개_이정표는 노래를 통해 동서양을 자유자재로 넘나드는 아티스트로서 자신의 이야기를 담은 노래를 국악과 재즈를 접목한 음악을 만들고 있다. 국악부터 대중가요까지 다양한 음악 분야에 걸쳐 가수이자 연주가, 작곡가로서 활발한 활동을 펼치고 있다.
멤버_이정표(보컬,가야금) / 김안수(타악) / 이아람(대금) / 오정수(기타) / 송준영(드럼) / 김대호(베이스)
수상_2014 차세대 예술인력육성사업 AYAF
곡목_<새야새야>, <황혼이 지네>, <바람의언덕>, <플라이>, <주얼 송>, <황조가>

소개_전 세계 각지에서 스펙트럼 넓은 무대를 누벼온 밴드 잠비나이는 해금, 피리, 거문고의 전통악기를 중심으로 한국 전통음악과 재즈, 락, 하드코어, 펑크 등이 뒤섞인 새로운 음악을 창조하고 있다.
멤버_이일우(기타,피리,태평소,생황) / 김보미(해금,트라이앵글) / 심은용(거문고,정주)
수상_2010 신진국악실험무대 "천차만별콘서트"
곡목_<나무의대화>, <감긴 눈 위로 비추는 불빛>, <나부락>, <Connection>

6월 특별 아티스트
"국악기(가야금,장고)연주를 통한 관객과의 교감"

6/18(토) 2시	6/19(일) 2시
조종훈	박경소

소개_조종훈은 동해안별신굿 마지막 세습무인 김정희의 가계를 이어가고 있는 연주가로, 동해안 별신굿을 토대로 다양한 음악적 시도를 해오고 있다. 현재 민속음악 연구자로도 활동하고 있으며, 활발한 연주활동으로 국내외에 동해안별신굿 음악을 알리고 있다.
멤버_조종훈(장고,꽹과리,구음,노래)
수상_2015 차세대 예술인력육성사업 AYAF
곡목_<리강(灕江)>, <시간여행>, <바다(海)>

소개_전통과 현대 사이를 오가며 음악의 경계를 넘나드는 연주자이자 창작자이다. 한국 전통 음악을 바탕으로 전통음악에서부터 재즈, 아방가르드한 현대음악까지 폭넓게 넘나들며 음악적 영역을 확대시켜 나가고 있다.
멤버_박경소(가야금)
수상_2015 차세대 예술인력육성사업 AYAF

6월 아티스트

"**열정**(끓어오르는 에너지의 발산 '이상')과 **냉정**(소리의 미학을 보여줄 하주 '이즘')사이"

6/25(토) 2, 4시
국악창작그룹 이상

6/26(일) 2, 4시
창작음악집단 이즘

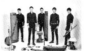

소개_ 월드뮤직을 목표로 전통음악을 바탕으로 다양한 장르를 통해 전통과 현대를 아우를 수 있는 이야기가 있고 감동적인 무대를 만들고자 한다.
멤버_ 이정석(작곡,건반,타악) / 이현석(전통타악) / 강성희(피아노) / 전준영(전통타악) / 박미은(아리,장구,태평소) / 이승아(가야금) / 이차원(베이스) / 이은비(보컬)
수상_ 2015 21C 한국음악프로젝트 금상
곡목_ <축원>, , <서울타령>, <Urban Piri>, <자연으로>, <액땜이타령>

소개_ 이즘은 순수하게 악기 소리만을 기반으로 하여 한국 본연의 소리를 그대로 전달하고 젊은 연주자들이 현대적인 감성으로 전통예술의 다양한 장르를 재해석한 공연을 선보이고 있다.
멤버_ 성휘경(대금,태평소,장구) / 임종현(타악,양금) / 김승태(해금) / 이정민(가야금) / 권중혁(거문고)
수상_ 2015 신진국악실험무대 "천차만별콘서트" 우수상
곡목_ <희(嬉)>, <객(客)>, <그림자>, <아라라 [환(幻)換]>, <애사자 모사자>

9월 아티스트

"**소리로 전하는 이야기**(이야기를 전하는 소리꾼 이나래와 이야기를 음악으로 풀어내는 그룹 동화)"

9/24(토) 2, 4시
이나래

9/25(일) 2, 4시
국악창작그룹 동화

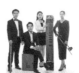

소개_ 온몸의 힘을 다해 소리를 내지르는 시원한 목소리를 가진 뚝심과 열정의 소리꾼이다. 판소리와 국악을 다른 장르와의 결합으로 재구성한 새로운 국악을 선보이고 있다.
멤버_ 이나래(판소리) / 김인수(고수)
수상_ 2015 신진국악실험무대 "빛난소리판"
곡목_ <내릴 수도, 들어갈수도...>

소개_ '음악으로 세상과 소통하다'라는 모토로 장르의 구분 이전에 '음악'으로 대중에게 다가가고자 하는 창작국악그룹으로 순수하고, 맑은 감성으로 편안한 음악을 추구하고 있다.
멤버_ 서유석(대금,소금) / 오영재(간만) / 최진영(거문고) / 고유진(해금), 정명식(보컬), 김규덕(퍼커션)
수상_ 2015 신진국악실험무대 "천차만별콘서트" 우수상
곡목_ <산바람>, <대로살고>, <낭창 한오음 오후>, <숨바꼭질>, <달이 파가면은>, <별에 다난 같아>, <비현우>, <dot>

163

보도자료
배포 즉시 보도 요청

THE CREATORS
더 크리에이터스

회사명	㈜ 더 크리에이터스
담당자	김@형 PD
연락처	010 @@@@ @@@@
이메일	$$$$@naver.com

일제강점기 한국음악 12곡 복원콘서트 〈경성살롱〉 개최

그 시대 여가수들의 사라진 가창법을 복원, 가야금 중심의 한국적 편곡
가야금 싱어송라이터 이정표 본인의 연구 논문을 직접 제작·실천하여 큰 의미

'가야금 싱어송라이터' 이정표가 시대공감 뉴트로(New+Retro) 콘서트 〈경성살롱(KYUNGSUNG SALOON)〉을 서울남산국악당 크라운해태홀에서 이달 27일 (토) 저녁 6시에 진행한다.

일제강점기 대중들의 사랑을 받았던 여가수들이 가창법을 복원하여 색다른 콘서트를 개최한다. 한국 전통음악과 일본을 통해 건너온 서양음악 등이 혼재되어 새로운 우리 음악의 가창법이 생겨났지만 현재는 거의 사라진 상황이다. 사라진 가창법을 최대한 복원하여 당시의 문화적 아름다움을 고스란히 느낄 수 있다.

'사의 찬미', '목포의 눈물', '황성옛터', '화류춘몽' 등 지금까지도 꾸준한 사랑을 받는 12곡을 선정하여 옛 향수를 찾거나 뉴트로에 관심 있는 누구나 부담 없이 즐길 수 있도록 준비했다.

또한 서양악기 반주였던 음악을 25현 가야금을 중심으로 한 선율에 현악 사중주, 트럼펫, 아코디언 등을 더해 전통적이면서 풍성한 음악을 만들어 냈다. 한국 재즈의 거장 최선배가 트럼펫 연주로 참여해 당시 음악과 이야기를 더한다.

〈경성살롱〉은 이정표의 석사논문 '일제강점기 대중가수들의 가창법 비교 연구'를 직접 제작 실천하여 큰 의미가 있다. 이정표는 국악을 전공한 국악인(서울대, 04년 졸)으로 우리 음악을 복원, 재해석하고 대중과 소통하려 꾸준한 노력을 하고 있다. 이번 공연으로 우리 음악을 더 많은 대중들과 함께 공유하길 바라고 있다.

〈경성살롱〉은 인터파크 티켓을 통해 예매가능하며 티켓가는 전석 2만원이다. 그 외 문의사항은 전화(02-953-@@@@)로 가능하다.

- 1 -

- 공연명: 〈경성살롱(KYUNGSUNG SALOON)〉 – 이정표 2집 발매기념 콘서트
- 일시: 7월 27일 (토) 저녁 6시
- 장소: 서울남산국악당 크라운해태홀
- 관람연령: 만 7세 이상
- 러닝타임: 약 90분
- 티켓가: 전석 20,000원
- 문의: 02-953-3383

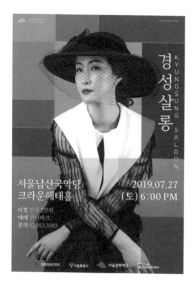

붙임 2 | **이정표 이력**

가야금 싱어송라이터 이정표는 서울대학교에서 가야금을 전공하였고, 2001년 MBC 대학가요제로 데뷔하였다. 이후 〈늑대의 유혹〉 등의 영화 OST, 〈풀하우스〉, 〈바람의 나라〉 등의 드라마 음악 등 대중음악 분야로 입지를 넓혔고, 국악과 대중음악의 경계를 넘나들며 꾸준히 활동해오고 있다. 현재 국악방송 〈음악의 교차로〉에 고정 출연하고 있으며, 서울예술대학교 음악학부 초빙교수로 후학 양성에도 힘쓰고 있다.

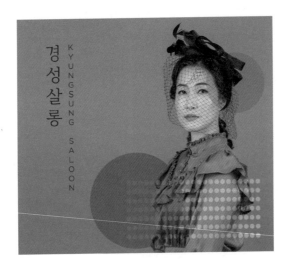

학력
서울대학교 음악대학 국악과 졸(2004년)
성균관대학교 대학원 공연예술협동과정 졸(2012년, 공연예술학 석사)
상명대학교 뮤직테크놀로지 수료(2019년 2월)

수상
2004 제1회 한국가요제 대상 수상
2001 MBC 대학가요제 대상 수상

음반
2009 2nd 정규앨범 〈경성살롱〉(더크리에이터스)
2014 프로젝트 음반 〈특별한 독후감〉(플레이온컴퍼니/미러볼 뮤직)
2012 2nd single 〈불법주차〉 발매 (미러볼 뮤직)
2009 1st single Album 〈Like a Butterfly〉발매 (예당)

공연
2013 〈A story of Friendship〉(한-캐 수교 50주년 기념공연, -토론토, 오타와, 몬트
리올, 밴쿠버- 투어)
2012 〈Timeless Whisper-민요, 재즈에 말 걸다〉(북촌창우극장, 서울문화재단 예술
표현활동지원 선정작)
2009 〈노래로 만나는 새로운 국악〉(국립극장 달오름극장, 한국문화예술위원회 예
술표현활동지원 선정작)

가요
김종국 〈우리 둘이서〉 작사,곡
리쌍 〈JJJ〉 노래
마이티마우스 〈그 약속〉〈all 4 u〉 작사,곡,노래
Double K 〈너가 날 떠나면 안 되는 이유〉〈고해성사〉 작사,곡,노래
Kio & Hodge project 〈내게 남은 것〉, 〈Love lessons〉 노래
장금이의 꿈 〈꿈을 이루자〉 노래
대한민국 국악 응원가 〈파랑새〉〈동방의 빛〉 작사,곡,노래
IS 〈자연스러워〉 작사,곡

영화 및 드라마
KBS 대조영 〈나의 길〉 〈나를 따르라〉 작사,곡
KBS 해신 작곡 / 바람의 나라 〈황조가〉 작곡,노래 / 백설공주 〈I say〉 노래
KBS 두 번째 프러포즈 〈또 다른 시작〉 노래 / 풀하우스 메인타이틀 노래
영화 올드미스 다이어리 작곡 / 아이스케키 〈사랑이란〉 작사,곡 / 늑대의 유혹 〈삼
자대면〉 노래

기타
2012 〈책방에서의 특별한 하루〉 공연, 진행 (한국문화예술교육진흥원)
한국공연예술센터 개원식 음악감독 (아르코 예술극장 대극장)
서울연극제 수상작 연극 〈나비〉 음악감독 (연출 방은미)
국악한마당, 서울시 국악관현악단, 국립국악원 등 다수의 국악관현악단과 협연

교육
서울예술대학교 실용음악과 외래강사
영남대학교 국악과 강사
백석예술대학교 실용음악과, 국악과 강사
김포대학교 공연예술학과 강사

사회
FM 99.1 국악방송 〈행복한 하루〉 진행
국립국악원 신년음악회, 삼청각콘서트 '자미' 등 다수 진행
2010 국립국악원 주최 〈초록 음악회〉, 〈국악을 국민 속으로〉 노래, 사회
前 FM 99.1 국악방송 〈행복한 하루〉 진행

보도자료 예시 3

	보 도 자 료 배포 즉시 보도 요청	회사명	㈜ 더 크리에이터스
지지대악 JIJIDAEAK		담당자	이용관 PD
		연락처	010 @@@@ @@@@
		이메일	jijidaeak@gmail.com

맞춤형으로 즐기는 전통예술 콘서트, 〈지지대악〉 공연 선보여
옛 사랑방에서 즐긴 전통음악 방식대로 즐기는 전통예술 콘서트

〈지지대악〉은 전통예술을 즐겼던 옛 풍류방 문화를 기반으로 한 지인 중심의 맞춤 가능한 전통예술 콘서트를 선보인다.

공연 주최자 중심으로 이루어지는 일반적인 공연과 달리 관객이 원하는 날짜와 시간 그리고 프로그램까지 관객이 희망하는 대로 구성한다. 특히 공연을 관람하는 관객을 지인 중심으로 구성하여 관객 입맛대로 공연을 구성할 수 있다.

〈지지대악〉은 옛 조선시대 예술을 즐겼던 방식인 풍류방, 방중악 문화를 모티브로 삼았다. 이를 토대로 악기 본연의 소리를 자연음향으로 즐길 수 있다. 또한 흑/백 두 가지 색을 사용하여 꾸민 수묵의 공간은 전통 속에서 전통음악을 듣는 즐거움을 선사한다.

공연은 예약을 통해서만 이루어지며, 사전에 확인 된 관객에 한해서만 공연 관람이 가능하다. 공연은 연중무휴로 이루어지며, 자세한 내용, 문의 및 예약은 홈페이지(www.jijidaeak.com) 또는 전화(02-953-0901)를 통해 진행 가능하다. 〈더 크리에이터스〉는 문화기업으로 예술의 보편적 향유를 추구하는 회사이다..

- 1 -

169

| 붙임 1 | 지지대악 공연1 모습(공연을 즐기고 있는 관객) |

| 붙임 2 | 지지대악 공연2 모습(체험을 하고 있는 관객) |

온라인 홍보

눈에 띄는 콘텐츠

프로젝트를 홍보하기 위해 온라인 콘텐츠를 제작하는 것은 이제 필수가 되었다. 카드뉴스나 웹툰 형식의 이미지를 만들어 인스타그램 또는 X(구 트위터) 등에 올리는 식이다. 품이 좀 더 들긴 하지만 홍보 영상도 흔한 방식이다. 그러나 흥행은 쉽지 않다. 넘치는 콘텐츠들 가운데 하나에 불과하기 때문이다. 온라인 홍보가 효과를 보려면 어떻게 해야 할까?

공감, 유행, 간결, 광고, 이렇게 네 가지 키워드로 정리해 보았다.

| 공감 |

공감을 부르는 콘텐츠가 더 많은 '좋아요'와 '팔로워'를 얻는다. 이때 콘텐츠가 온라인상에 확산되며 홍보가 이루어진다. **사람들은 '감성 콘텐츠'와 '정보 콘텐츠'에 반응**한다. 감성 콘텐츠는 먹방, 댄스, 여행, 감동, 개그 등 희로애락을 자극하는 것이다. 무모한 도전 등의 콘텐츠도 감성 콘텐츠에 포함된다. 정보 콘텐츠는 꿀팁, 가성비 숙소, 비밀 정보, BEST 아이템과 같이 자료를 일목요연하게 정리해 보여주는 것이다.

공감은 사람을 알아가는 일과 같다. 사람을 처음 만났을 때 첫인상이 중요하듯 콘텐츠도 내용을 알리기 전에 첫인상을 호감으로 연결시키는 게 중요하다. 첫 이미지와 제목에 신경을 써야 하는 이유다. 첫 이미지와 제목에서는 무엇(What), 어떻게(How), 대상(Who)이 직관적으로 전달되어야 좋다. 제목의 예시로는 '대학로 공연 Best 3'보다는 '커플의 사랑을 키우는 대학로 공연 3'이 좋다. '트렌디한 전시 추천'보다는 '힙(Hip) 넘치는 성수동 전시, MZ면 꼭 가야 해~'의 방향이 공감을 부른다. 이미지는 제목과 연관성이 높고 선명한 것이 좋다. 이미지로 관심을 끌고 제목으로 이입을 일으키는 것이다.

단 보도자료와는 성격이 다르니 주의하자. 보도자료 내용을 온라인 콘텐츠로 제작하는 경우가 많다. 한 번 정도는 정보 콘텐츠로서 괜찮지만, 비슷한 정보를 지속적으로 업로드하는 것은 큰 효과가 없다. 프로젝트는 하나여도 온라인 콘텐츠는 시리즈로 기획하여 꾸준히 업로드하는 것을 추천한다. 작품을 다양한 관점으로 해석하여 관심을 유도하도록 하자.

다음 페이지의 콘텐츠 예시를 참고해 보자.

콘텐츠 예시 1. 정보 콘텐츠

<피아노 브랜드별 소리 차이(feat. 엘리제를 위하여)>

- 업로드 하루 만에 조회 수 1만 돌파
- 대중적인 악기에 대한 새로운 정보를 담은 영상
- 익숙한 음악을 사용하여 이해를 도움

콘텐츠 예시 2. 정보 콘텐츠

<서울대 타악 전공자의 자존심을 건 리듬감 테스트>

- 업로드 1주 만에 조회 수 1만 돌파
- 명문대 전공자가 유아용 악기로 연주하는 신선한 광경 연출
- 뽀로로 주제곡을 연주하여 재미를 더함.
- 배경음악을 껐다가 다시 켰을 때 박자가 일치하여 흥미를 자아냄.

| 간결 |

글이든 영상이든 3초에서 5초 안에 시선을 끌어야 한다. 그러려면 콘텐츠가 간결해야 한다. 특히 제목이 중요한데 '요약 정리형'과 '질문 답변형'이 보편적인 형태다.

요약 정리형은 '가을에 꼭 봐야 하는 전시 BEST 5', '사랑이 싹트는 공연 추천', '올해의 예술 트렌드', '전시장에서 사진 잘 찍는 꿀팁' 등을 말한다. 주제에 관심이 있는 사람이라면 그 내용을 즉각 확인하고 싶을 것이다.

질문 답변형의 예로는 '베토벤이 사랑한 여자는 누구?', '피카소가 파란색을 자주 사용한 이유?' 등을 들 수 있다. 사람들의 호기심을 자극하는 문장형 제목이다.

제목으로 시선을 끌었으면, 사람들의 관심이 머무를 수 있도록 그 뒤의 흐름을 구성한다. 결론을 먼저 보여 주는 것이다. **콘텐츠 하나에 진득하게 집중하는 사람이 많지 않다는 사실을** 늘 되새겨야 한다. 물론 때에 따라 요지를 미괄식으로 배치하고, 곁가지 내용으로 빌드업을 하는 경우도 있다. 그러나 이는 시선을 붙잡고 있기 어려운 방식이므로 추천하지 않는다. 사람들의 눈과 손가락을 사로잡는 것이 온라인 홍보의 핵심이다.

제목 예시 1. 요약 정리형

- 행복이라는 공감 키워드를 사용한 전시 홍보 콘텐츠
- 여름 휴가 기간을 위한 사진, 영상, 드로잉 꿀팁 소개 콘텐츠

제목 예시 2. 질문 답변형

- 작품에서 여인과 새를 찾으라는 질문을 하고 답을 궁금하게 만드는 콘텐츠
- 사과의 색깔을 질문한 후 답과 이유를 설명하는 콘텐츠

| 유행 |

온라인 홍보는 유행에 민감하다. 유행 조짐이 보일 때 이를 재빠르게 알아차리고, 관련 콘텐츠를 제작해 업로드해야 한다. 그래야 주목받을 수 있고, 콘텐츠의 수명도 길어진다. 최근에는 SNS를 중심으로 각종 챌린지가 확산되고 있다. 그러나 너도나도 챌린지를 찍어 올릴 때 비슷한 영상을 제작하기 시작한다면 이미 늦은 것이다. 우후죽순으로 쏟아지는 챌린지 영상에 파묻힐 확률이 높기 때문이다. 다른 형태의 온라인 콘텐츠도 마찬가지다. 유행에 대응하는 제작 속도가 관건이다.

유행 예시. 스트릿 댄스 콘텐츠

| 광고 |

광고는 콘텐츠 제작만큼이나 중요하다. 저비용으로 고효율을 창출할 수 있는 도구이므로 추천한다. 소액을 투자할지라도 안 하는 것보다는 나을 것이다. 특히 소셜 미디어 광고는 사용자가 설정한 연령, 성별, 지역, 관심 분야 등에 따라 노출되는 구조이므로 홍보 효율이 높다.

'이날치'와 '앰비규어스 댄스컴퍼니'가 참여한 한국관광공사의 홍보 영상 '범 내려온다'가 큰 화제가 되었었다. 관련 영상들의 합산 조회 수가 단기간에 50억 뷰를 넘길 정도였는데, 광고가 큰 몫을 했다. 총 14편을 제작하는 데 22억 6,400만 원을 들였고, 광고비로 101억 4,000만 원을 지출했다. 제작비의 다섯 배가 넘는 비용이다. 그 결과 최고로 흥행한 문화 예술 영상 중 하나가 되었다. 단, 광고가 만능 해결사는 아니다. 콘텐츠가 좋아야 광고도 효과를 낼 수 있다.

다음 페이지부터는 '하루예술 티처 모집'을 위한 영상 콘텐츠 제작 콘티의 예시다. 30초 가량의 짧은 영상이지만, 그 이면에는 이토록 치밀한 준비가 있음을 확인할 수 있다.

하루예술 티처 모집 영상 콘티

하루예술_김@형, 230901

□ 영상 개요

o 영상명 : 하루예술 홍보 영상 (티처 모집)

o 내용 : 레슨을 만든 예술가들의 고민을 공감하고,

　　　　다 해결해 주는 하루예술 APP의 티처 모집

o 길이 : 1분 이내

o 출연 : 여자 1명, 레슨을 만든 예술가 역

o 일시 : 2023년 10월 10일(수) 오전 8시부터 오후 6시까지

o 장소 : 더 크리에이터스 스튜디오 (블루라움)

o 촬영 : 박@희 감독 팀 / 김@형 PD 외 하루예술 팀

□ 콘티 구성

순서	구분	내레이션	화면
S#01	00:00 ~00:02	• 키워드 : 밝은, 활기찬, 경쾌한 • 볼드체 : 강조 단어 이 구역 프로 예술가인 나! 진~짜 재밌는 레슨 만들어봤는데	
S#02	00:02 ~00:06	아무도 몰라..! 대체 어떻게 알려야 돼?	
S#03	00:06 ~00:07	다~ 해드려요! 하루예술이!	

촬영(연출)	편집(자막)	BGM/SFX
- 피아노, 가야금, 캘리그라피, 바이올린 인서트 컷 사용	(https://url.kr/8ljh9t) - 이 구역 프로 예술가 : 중앙에 가득 차도록 배치 / 나! 효과음과 동시에 사라짐	- 나! : 또롱! 하는 효과음
- 아무도 몰라! : 인물 얼굴 클로즈업, 어깨를 올리면서 갸우뚱하는 모습 - 사람들에게 ~ : 소파에 앉아서 고개를 숙인 모습	- 아무도 몰라 : 인물 얼굴 위로 자막 - 사람들에게 ~ : 중앙 하단 하얀 고딕체 자막	- '아무도 몰라' : 쿠궁, 천둥 소리 등 절망스러운 효과음
- 화면 갑자기 화면 줌 아웃 - 내레이션 자막을 쳐다보면서 처음엔 갸우뚱하다 무언가 깨닫는 표정	- 다 해드려요! : 숙인 고개를 들고 두리번거릴 때 인물 위로 자막 등장, 크기가 점점 커지다 중앙에 박히는 효과 - 하루예술이! : 중앙에서 동일하게 등장	- 다 해드려요! : 뜬! 놀라는 효과음 - 하루예술이! : 폭죽 터지는 효과음

순서	구분	내레이션	화면
S#04	00:07 ~00:09	레슨을 알리기 위한 글쓰기!	
S#05	00:09 ~00:13	잘 나온 사진들!	
S#06	00:13 ~00:15	수강생 모집, 홍보, 관리까지?	

촬영(연출)	편집(자막)	BGM/SFX
- 키보드 클로즈업	 - 중앙 하단 하얀 고딕체 자막	- 키보드 타이핑 효과음
- 모니터 위로 빼꼼 올라온 얼굴	- 헤드룸 위로 사진을 고르는 그래픽 - 중앙 하단 하얀 고딕체 자막	- 마우스 클릭 소리
- 모니터를 쳐다보면서 인상을 찌푸리고 한숨을 쉼	- 다 해드려요! : 숙인 고개를 들고 두리번거릴 때 인물 위로 자막 등장, 크기가 점점 커지다 중앙에 박히는 효과 - 하루예술이! : 중앙에서 동일하게 등장	- 한숨 소리

순서	구분	내레이션	화면
S#07	00:15 ~00:17	나를 잘 이해해 주는 곳, 어디 없을까?	
S#08	00:17 ~00:19	다~ 해드려요! 하루예술이!	
S#09	00:19 ~00:21	예술하는 티처들 여기 다~ 모였다!	* 스마트폰 화면 좌측 배치
		하루예술에서 레슨 등록하고 관리부터 홍보지원까지 쫙!	* 스마트폰 화면 좌측 배치
		레슨에만 집중하면 수강생이 잔~뜩!	* 스마트폰 화면 좌측 배치

촬영(연출)	편집(자막)	BGM/SFX
- 인물이 털썩 팔을 베고 엎드림		
- 엎드린 채로 - 내레이션 자막을 쳐다보면서 처음엔 갸우뚱하다 무언가 깨닫는 표정	- 다 해드려요! : 엎드린 인물 좌측에서 자막 in - 하루예술이! : 이전 자막 out, 같은 자리 좌측에서 in	- 다 해드려요! : 뜬! 놀라는 효과음 - 하루예술이! : 폭죽 터지는 효과음
	(스마트폰 화면) 파일명 : 1_홈화면	
	(스마트폰 화면) 파일명 : 2_상세페이지 (자막) * 전문 에디터의 레슨 등록 지원 * 전문 작가의 사진촬영(*필요 시)	
	(스마트폰 화면) 파일명 : 3_아티관리_1 / 3_아티관리_2 - 1의 이예슬 아티 클릭해서 2의 이미지로 전환되는 효과 (자막) * 수강생 관리 별도 페이지 * 레슨 홍보·마케팅까지	

순서	구분	내레이션	화면
S#10	00:21 ~00:23	지금 바로 티처로 신청하세요!	
S#11	00:23 ~00:28	내가 꿈꾸던 레슨 당연히 가능하지!	
S#12	00:28 ~00:32	하루예술	

촬영(연출)	편집(자막)	BGM/SFX
(그림 많은 배경) - 스마트폰으로 앱을 만지면서 만족도 높게 웃고, 신나서 좋아하는 표정	내레이션대로 자막 작성 - 내레이션 속도에 맞춰서 자막 어절별로 등장, 화면 중앙에 배치	- 띠링! 하는 효과음
- 인물 주변으로 예술 관련 소품 배치 - 인물이 앉아서 우쿨렐레, 가야금 등을 만지는 모습	- 내레이션대로 자막 작성 - 인물 양옆으로 텍스트 볼드하게 등장	- 하루예술이! : 뜬! 하고 놀라는 효과음
	- 하루예술 BI 중앙 등장 - 하단 구글 플레이 스토어, 앱 스토어 로고 배치	

| 인쇄물 홍보 |

최근에는 인쇄 홍보물을 사용하는 사례가 많이 줄었지만, 인쇄물은 여전히 소비자에게 직접적으로 다가가기 가장 쉬운 매체 중 하나다. 인쇄 홍보물의 종류와 개념에 대해 알고만 있어도 업무를 진행하는 데 도움이 될 수 있다.

인쇄 홍보물의 종류

명칭	형태	비고
포스터 (Poster)	· 부착용 홍보물 · 효과적으로 강렬한 표현을 통해 빠르게 전달	
부클렛 (Booklet)	· 8~32면 정도의 분량에 일반 책에 가까운 제본 형식 · 프로그램 북으로 주로 사용	소책자, 프로그램 북
브로슈어 (Brochure)	· 형태는 부클렛과 비슷하나 지질, 인쇄, 제본 등이 부클렛보다 수준 높게 만든 인쇄물 · 기관, 회사의 소개 내용을 담아 고급스럽게 제작	
리플렛 (Leaflet)	· 1장으로 이루어진 인쇄물, 흔히 전단이라고 함 · 간단한 내용을 대량으로 제작, 배포 시 사용	전단지

팸플릿 **(Pamphlet)**	· 1매로 된 리플렛에 비해 소량 페이지로 된 인쇄물	
폴더 (Folder)	· 제본에 풀을 사용하지 않고 접지로만 이루어짐 · 병풍처럼 접었다 폈다 할 수 있음	3단 접지
스티커 (Sticker)	· 캠페인성이 강한 부착물	

일반 인쇄물 규격

판형 (국판계열)	규격(mm)	5*7판 절수	통칭
A0	841*1189		
A1	594*841		
A2	420*594		
A3	279*420	4절	국배배판
A4	210*297	8절	국배판
A5	148*210	16절	국판
A6	105*148	32절	국반판
A7	74*105		
A8	52*74		
A9	37*52		
A10	26*37		
변형판	154*224	16절	신국판
	84*148	40절	3*5판
	210*257		와이드판
	150*170		스키라판

판형 (국판계열)	규격(mm)	5*7판 절수	통칭
B0	1030*1456		
B1	728*1030		
B2	515*728		
B3	364*515		
B4	257*364	8절	4*6배배판
B5	182*257	16절	4*6배판
B6	128*182	32절	4*6판
B7	91*128	64절	4*6반판
B8	64*91		
B9	46*64		
B10	32*45		
변형판	176*248	18절	크라운판
	127*209	30절	
	124*176	36절	신4*6판
	103*182	40절	신3*6판
	91*171	48절	3*6판

07

조직 구성

이번 프로젝트 연출은 세종문화회관 이 PD님, 음향은 그래미상 수상하신 황 선생님께서 맡기로 하셨습니다. 사회는 홍 아나운서께서 보기로 하셨어요. 총괄 진행은 김 PD에게 맡깁니다.

네? 제가요? 대단한 분들을 모시고 제가 어떻게... 아직 부족합니다.

훌륭한 분들과 함께하니 더 잘할 수 있지 않을까요? 김 PD는 전체 흐름이 끊기지 않게 신경 써주세요.

감사합니다. 열심히 해볼게요!

함께 일하는 사람들과의 관계를 소홀히 여기지 마세요.
조직 구성이 튼튼하면, 문화기획자는 서포트만 해도 충분합니다.

조직 구성

프로젝트마다 달라지는 구성

조직 구성은 프로젝트에 따라 달라진다. 5명 내외의 인원으로 운영될 때도 있고, 50명이 넘는 스태프를 대동할 때도 있다.

규모가 작은 콘서트는 기획팀, 음향팀, 무대팀만 모이면 진행할 수 있다. 기획팀이 예술가와 소통하며 콘서트의 방향을 잡고, 행정과 홍보까지 담당한다. 음악 공연이니 음향팀은 꼭 있어야 한다. 스태프가 많지 않으니, 무대팀에서 무대 구성과 조명을 모두 맡기도 한다. 마찬가지로 소규모 전시의 경우, 기획팀이 큐레이션은 물론이고 설치까지 책임질 때가 많다.

큰 프로젝트는 어떨까. 역할별로 조직을 구성한 뒤, 각각 총

괄을 두어 관리하도록 해야 한다. 조명 감독이 조명팀을, 음향 감독이 음향팀을, 무대 감독이 무대팀을, 영상 감독이 영상팀을 운영하는 것이다. 그리고 연출 감독이 모든 팀을 총괄한다. 참고로 디자인과 CS는 기획팀이 맡는다.

다음은 현장에서 흔히 활용하는 조직 구성안을 간결하게 표로 정리한 것이다. 그때그때 상황에 맞게 팀 구성을 조정하면서 운영한다고 보면 좋다.

조직 구성안 예시

(공연 & 시각 예술 공통) 기획팀

- 기획 / 조사연구 / 교육팀 / 총무팀
- 홍보 / 마케팅
 - 콘텐츠 제작: 메인 디자인 및 온오프라인 홍보물 (시각디자인, 영상 포함)
 - 언론사 및 온오프라인 응대 (하우스, 박스오피스, MD 운영 등)
- 스태프 / 경호 & 의전

(공연 예술) 제작 / 무대팀

- 작가
- 연출감독 & 조연출
- 기술 & 제작 감독

- 무대팀 / 무대 디자이너 / 무대 제작 / 설치
- 음향팀 / 음악감독 / 음향 디자이너
- 조명팀 / 조명 디자이너 / 설치 운영
- 특수효과팀 / 레이저
- 영상팀 / VJ / 영상 장비 / 중계
- 의상팀 / 소품
- 악기팀
- 발전차

(시각 예술) 디자인 / 제작팀

- 디자인팀
- 제작팀 / 설치

하나의 팀

---◆---

확실한 가이드, 활발한 소통

함께 일하는 스태프들과 합이 잘 맞아야 프로젝트를 성공적으로 진행할 수 있다. 불필요한 오해가 없어야 하고, 서로가 원하는 것을 빠르게 알아차려야 한다. 프로젝트 규모가 작을수록 소통이 원활한 것도 아니고, 실력 좋은 스태프들이 모였다고 일이 순조로운 것도 아니다. 그렇다면 기획자는 손발이 척척 맞는 팀을 위해 무엇을 해야 할까?

그 답은 아주 간단하다. 우선 주어진 역할에 최선을 다하는 마음이 필요하고, 모든 걸 쉽게 파악하고 공유할 수 있는 자료를 준비하면 된다. 그 대표적인 예로 기획서와 큐시트를 들 수 있다.

| 기획서와 큐시트 |

잘 작성된 기획서와 큐시트는 조직을 하나로 뭉치는 데 큰 힘이 된다. 스태프들과 기획 내용을 명확하게 공유할 수 있기 때문이다. 프로젝트에 대한 이해도를 높이면 팀워크도 좋아진다. 기획 배경과 개요를 보면 프로젝트가 왜 시작되었고 어떤 부분이 중요한지 모든 스태프가 알 수 있다. 더불어 큐시트는 세부 프로그램, 팀별로 해야 하는 일과 타이밍을 모두가 인지하게 해준다.

| 소통과 믿음 |

기획자가 모든 영역을 일일이 관리할 수는 없다. 조직원들과 충분히 소통했다면, 그다음은 서로를 믿어야 한다. 기획자는 물론이고, 스태프들 또한 프로젝트가 멋지게 마무리되는 것을 원한다. 그러니 함께 잘해 보자며 서로 독려하고 공감하는 분위기를 만들면 좋다.

프로젝트를 직접 진행해 보면, 팀 또는 스태프 간 소통이 생

201

각보다 더 중요하다는 걸 알게 된다. 예를 들어 콘서트를 할 때는 음향, 조명 등 다양한 스태프들이 아티스트의 스타일 등을 두고 협의한다. 보컬과 퍼포먼스가 돋보이는 방향을 찾아야 하기 때문이다. 전시는 어떨까? 만약 작가가 무릎 높이의 벽면에 작품을 걸고 싶어 한다고 가정해 보자. 일반적이지 않다고 해서 안 된다고 할 게 아니라, 그것이 가능하도록 방법을 찾아야 한다. 이때 스태프들은 작품에 대한 이해를 바탕으로 서로 협의하게 된다.

현직 기획실무자에게 묻다

후배들에게 자주 듣는 질문을 정리했다.
필자가 경험한 일에 대한 주관적인 견해임을 알린다.

Q. 좋은 기획자는 어떤 사람인가요?

A. 프로젝트 현장에 기획자가 없어도 차질 없이 진행되게 하는 사람이라고 생각합니다. 이를 위해 몇 가지 자질이 충족되어야 합니다.
첫째, 프로젝트의 모든 것을 기획서에 담아야 합니다.
둘째, 리허설 등 사전 준비를 철저하게 해야 합니다.
셋째, 파트너들과 원만하게 일할 수 있어야 합니다.

Q. 본인은 좋은 기획자라 생각하나요?

A. 수년 동안 현장에서 땀을 흘리는 기획자분들을 봐왔습니다. 아직 저는 부족하다고 느끼고, 더 열심히 해야겠다는 생각이 듭니다. 다만, 스스로 자랑스러운 점이 있습니다.

첫째, 문화기획자가 되고 싶었던 2003년부터 현재까지 흔들림 없이 정진했습니다.

둘째, 현장 스태프로 일을 시작했습니다. 스태프들의 노고에 공감하는 기획자라고 생각합니다.

Q. 좋은 기획자가 되려면 어떤 준비를 해야 하나요?

A. 다양한 경험을 하시고, 독서와 글쓰기를 꾸준히 하면 좋습니다.

첫째, 경험은 프로젝트에 다양한 방법으로 도움이 됩니다. 시야를 넓혀 주기 때문입니다.

둘째, 책을 읽으면 기획의 깊이가 달라집니다. 조사 및 분석의 질을 높여주기 때문입니다.

셋째, 글쓰기를 훈련하면 기획서가 깔끔해집니다. 좋은 기획자는 프로젝트의 모든 것을 기획서에 쉽고 명료하게 담을 수 있어야 합니다.

Q. 좋은 기획서는 무엇인가요?

A. 질문이 나오지 않는 기획서입니다. 읽자마자 이해가 되어야 합니다.

Q. 후배들에게 당부하고 싶은 것이 있나요?

A. 선배들이 닦아 놓은 것들을 더 빛내 주세요. 선배들이 미처 하지 못한 부분이 있다면, 새로운 것들을 많이 만들어 주세요. 그리고 그 모든 것을 기록해 주세요. 그래야 여러분의 후배가 고생을 되풀이하지 않고 발전할 수 있습니다.

부록

기획 용어 사전

아이디어 발상
· 영(Young)의 5단계 발상법
· 브레인스토밍(Brainstorming)
· 브레인라이팅(Brainwriting) 또는 6-3-5기법(Method)
· 고든법(Gordon Technique)

아이디어 변형, 발전
· 스캠퍼(SCAMPER)
· 시네틱스(Synthesis)
· 트리즈(TRIZ)

아이디어 검증
· 여섯 색깔 모자(Six Thinking Hats)
· 5Whys

아이디어 정리법
· 케이플즈(Caples)의 연상력 발상법
· KJ법(KJ Method)
· 만다라트(Mandalart)
· 마인드맵(Mind-map)
· MECE(Mutually Exclusive Collectively Exhaustive)

아이디어 발상

• 영(Young)의 5단계 발상법

"기본이다. 효과적이다."

1886년 미국에서 태어난 제임스 웹 영(James Webb Young)은 광고 카피 역사상 5대 거인 중 한 사람으로 칭송되며, 1946년 '올해의 광고인'으로 선정되기도 한 인물이다. 1931년 시카고 경영대학원 교수직을 맡은 그는 강의 내용을 정리해 1965년 『아이디어 발상법(A Technique for Producing Ideas)』을 출판했다. 특히 그가 제시한 5단계 발상법은 창의 분야 외에도 일상생활에 활용 가능하며, 광고 분야 외에서도 그 저력을 인정받고 있다.

영의 아이디어 5단계 발상법은 섭취(Ingestion Stage), 소화(Digestion Stage), 부화(Incubation Stage), 조명(Illumination Stage), 증명(Verification Stage)으로 이루어진다.

① **섭취(Ingestion Stage)는 자료 수집이다.** 관련 정보를 다양한 관점으로 수집한다. 관련 분야·조직 내·외부에서 유사사례나 지난 자료를 검토한다. 관련 도서나 학술지, 언론보도도 참고하고 전문가의 자문도 구한다.

② **소화(Digestion Stage)는 분석이다.** 수집된 정보와 지식을 자신의 것으로 만드는 과정이다. 아이디어들이 떠오르기도 하고 프로젝트의 방향성이 정해지기도 한다. 꼼꼼히 기록하고 정리한다.

③ **부화(Incubation Stage)는 휴식이다.** 소화된 자료는 휴식 중에도 숙성된다. 자료와 어설픈 아이디어에 빠져있지 말고 모든 것에서 멀어져 휴식을 취해야 한다. 산책, 러닝, 자전거 등 생각을 정리하는 활동을 하는 게 좋다.

④ **조명(Illumination Stage)은 유레카(Eureka)이다.** 휴식을 취하고 자료가 숙성되었을 때 아이디어들이 튀어나온다.

⑤ **증명(Verification Stage)은 검증이다.** 아이디어를 차갑게 판단해야 한다. 소비자의 관점에서, 전문가의 관점에서, 경쟁자의 관점에서 비판하고 보완해야 한다. 마지막으로 최종 아이디어가 부적절한 경우 다시 자료 수집부터 시작한다.

- 브레인스토밍(Brainstorming)

"규칙을 지키면서 아이디어를 뺑튀기하는 방법."

　브레인스토밍은 주제와 관련된 모든 가능성 및 방법들을 열어두고 무수히 많은 아이디를 제시하도록 하는 아이디어 돌출 기법이다. 광고회사 비비디오(BBDO)의 창립자 알렉스 오스본(Alex Osborn)이 회의 시간에 신입사원이 의견을 내놓지 못하는 것을 보고 브레인스토밍 기법을 창안했다.

　오스본은 회의에서 상대 의견에 대한 비판을 금지하며 수돗물의 예시를 들었다. 수도꼭지에서 찬물과 더운물을 동시에 틀면 미지근한 물밖에 얻을 수 없으므로 우선 찬물을 잠그고 뜨거운 물부터 얻어야 한다는 것이다. 차가운 물을 붓는 검증은 그렇게 뜨거운 아이디어들이 나온 다음에 해도 늦지 않다.

　브레인스토밍은 주제 공유, 개별 발상, 집단 토론, 평가의 단계를 가진다. 진행자 1명과 기록자 1명을 포함해 5~7명이 적절하다. 총 참여 인원이 홀수면 평가 단계에서 동점을 피할 수 있다. 각 단계에 대한 구체적인 설명은 다음과 같다.

① **주제 공유는 진행자가 주제에 대한 상세한 설명과 가이드를 주는 것이다.** 주제에 대해 최대한 상세히 공유하는 것이 중요하다. 가이드는 개별 아이디어 개수 및 작성 형태를 정해 준다. 보통 20개 정도를 정하며, 따로 정해진 양식은 없다.

② **개별 발상은 각자가 흩어져 자신의 방법으로 아이디어를 내는 것이다.** 정해진 시간 동안 정해진 개수의 아이디어를 구상해 낸다.

③ **집단 토론은 편안한 공간에서 진행한다.** 서로 돌아가면서 각자의 아이디어를 공유한다. 모든 아이디어가 제시되면 아이디어를 정리하며 토론을 시작한다. 아이디어를 합치기도 하고 다르게 해석하기도 한다. 실현 가능성이 높은 아이디어를 선별하여 발전시킨다.

④ **집단 평가는 선별된 아이디어를 차갑게 검토하는 일이다.** 소비자의 관점에서, 전문가의 관점에서, 경쟁자의 관점에서 비판하고 보완해야 한다. 마지막으로 최종 아이디어가 부적절한 경우 다시 자료 수집부터 시작한다.

브레인스토밍의 효과성을 높이기 위해서는 규칙을 잘 지켜야 한다. 첫 번째 규칙은 비판 금지다. '아이디어를 제시하면 좋다고 말하기 규칙'을 추가해도 좋다. 두 번째 규칙은 자유로

운 발표다. 집단 토론을 진행할 때 시간과 공간의 제약 없이 누구나 자유롭게 자신의 의견을 제시할 수 있어야 한다. 세 번째 규칙은 다량의 아이디어 창출이다. 네 번째 규칙은 아이디어의 확장이다. 다량의 아이디어를 활용하여 새로운 아이디어를 창출할 수 있다.

- 브레인라이팅(Brainwriting) 또는 6-3-5기법(Method)

"말보단 글이다."

브레인라이팅은 브레인스토밍의 문제점을 극복하기 위해 창안한 기법이다. 독일의 베른트 로르바흐(Bernd Rohrbach) 교수가 1968년 개발했다. 6-3-5기법(Method)이라고도 한다. 6명이 3개의 아이디어를 5분 내에 작성하고 옆 사람에게 전달하기 때문이다. 30분 동안 6번 회전이 되면 108개의 아이디어를 얻는 것을 목표로 한다. 브레인스토밍의 비판 금지와 발언이라는 어려운 규칙을 글로 표현하면서 극복하는 데 중점을 두었다.

브레인라이팅은 주제 공유, 아이디어 작성, 수집과 분류, 발전과 검증 단계를 걸친다.

① **주제 공유는 진행자가 한다.** 주제와 관련된 정보를 최대한 상세히 구체적으로 설명한다.

② **아이디어 작성은 주제가 적힌 기록지에 자신의 아이디어를 3개**

씩 적는다. 5분 후 옆 사람에게 전달한다. 총 6회, 30분 동안 진행한다. 총 108개의 아이디어가 모인다. 타인의 기록지를 참고해서 적을 수도 있다. 시간 확인 및 운영은 진행자가 한다.

③ **수집과 분류는 수집된 아이디어를 기준에 따라 분류한다.** 긍정과 부정, 유사 아이디어 등으로 분류하여 아이디어를 선별한다.

④ **발전과 검증은 선별된 아이디어를 발전시키고 검토하는 과정이다.** 선별된 아이디어를 가지고 다시 브레인라이팅을 할 수 있다. 검토의 과정은 냉정하게 이루어져야 한다. 소비자의 관점에서, 전문가의 관점에서, 경쟁자의 관점에서 비판하고 보완해야 한다.

브레인라이팅은 주제를 조사하고 분석, 사고하는 데 시간의 한계가 있다. 유사하고 가벼운 아이디어들이 나올 가능성이 높다. 그러므로 복잡한 주제보다는 다양한 의견 검토를 필요로 하는 주제에 적합하다.

예시)

	주제		
	아이디어 A	아이디어 B	아이디어 C
1			
2			
3			

- 고든법(Gordon Technique)

"제한 없는 상상은 무한하다."

고든법은 브레인스토밍과 같은 방식으로 진행되는 아이디어 발상법이다. 다만, 주제가 다르다. 브레인스토밍은 구체적인 주제를 제시하는 반면 고든법은 간단한 키워드만 제시한다. 구체적인 주제는 자칫하면 주제 주변에만 사고를 머물게 하므로 자유롭게 발상하기 어려운데, 고든법은 주제와 관련된 키워드로 시작함으로써 문제 해결로 몰입하게 한다. 청소기의 경우 키워드를 '흡입', 면도기 경우 키워드를 '깎는다'로 시작하는 것이다.

이 발상법의 창시자인 윌리엄 J. 고든(Willian J. Gordon)은 실제로 브레인스토밍을 보완하기 위해 방법을 고안했다. 그는 관련없는 것들의 조합으로 아이디어를 발전시키는 시네틱스(Synthesis)도 만들었다. 시네틱스에 대해서는 뒤에서 다시 언급할 예정이다. 고든법의 진행 절차는 다음과 같다.

① 구제적인 주제는 진행자만 알고 나머지는 모른 채로 진행한다.

② 진행자가 주제와 연관된 키워드를 공유한다.

③ 참여자들은 키워드에 대해 최대한 자유롭게 아이디어를 제시한다.

④ 주제와 연관된 아이디어가 나오기 시작하면 주제를 공유한다.

⑤ 아이디어를 분석하여 아이디를 발전시킨다.

⑥ 문제를 해결한다.

브레인스토밍과 마찬가지로 비판 금지, 자유분방, 다다익선, 결합개선의 규칙을 가지며 규칙 준수가 발상의 질과 양을 보장한다.

아이디어 변형, 발전

• 스캠퍼(SCAMPER)

"아이디어를 발전시키는 훌륭한 방법!"

미국의 교육행정가인 밥 에벌(Bob Eberle)이 고안해 낸 스캠퍼는 기존의 아이디어를 변형·발전시켜 새로운 것을 창출하는 기법이다. 새로운 아이디어는 이미 존재하는 아이디어를 변형하고 발전한 것이라는 전제를 가진다. 아이디어를 발전시키는 데 최적화된 방법이라는 얘기다. 특히 브레인스토밍, 브레인라이팅 등에 의해 도출된 아이디어를 발전시키는 데 활용하면 좋다.

스캠퍼는 대체하기(Substitute), 결합하기(Combine), 적용하기(Adapt), 변경·확대·축소하기(Modify, Magnify, Minify), 용도 바꾸기(Put to other uses), 제거하기(Eliminate), 역발상·재정리하기(Reverse, Rearrange)의 7가지 기법을 활용한다. 이 기법들의 알파벳 머리글자를 따서 SCAMPER라고 부르게 되었다. 각 기법에 대한 구체적인 설명은 다음과 같다.

① **대체하기(Substitute)는 성분, 용도, 순서, 역할, 시간, 장소 등을 바꿔보면 생각하기다.** 예를 들면 '쇠젓가락이 나무젓가락이 되었다', '유리컵(세라믹)이 종이컵(플라스틱)으로 바뀌었다', '말이 자동차로 바뀌었다', '커피숍과 서점은 커뮤니티 공간으로 바뀌고 있다' 등이다.

② **결합하기(Combine)는 이질적인 두 개를 결합하는 것이다.** 복사, 팩스, 스캔을 결합하여 복합기를 만들고, 핸드폰에 카메라 기능을 결합해 카메라폰을 만들고, 전기모터와 자전거를 결합해 전동자전거를 만드는 식이다.

③ **적용하기(Adapt)는 조건이나 목적에 맞게 적용해 보는 것이다.** 담쟁이넝쿨을 철조망으로 변형시키는 아이디어, 엉겅퀴에서 벨크로를 만드는 아이디어 등이 이에 해당한다.

④ **변경·확대·축소하기(Modify, Magnify, Minify)는 기존의 아이디어를 말 그대로 변경하고, 범위를 확대시키고, 축소시켜 보는 것이다.** PC를 자유롭게 들고 다닐 수 있도록 줄여놓은 노트북, 전화기의 기능을 특정 공간 바깥으로 확장시킨 휴대전화, 큰 선풍기를 작게 축소시킨 휴대용 선풍기나 손난로 등이 이에 해당한다.

⑤ **용도 바꾸기(Put to other uses)는 기존 제품을 개발 초기에 생각하지 못했던 다른 기능의 제품으로 바꾸는 것이다.** 접착제를 개발하다 만들어진 포스트잇, 돌침대, 우산양산 등이 이에 해당한다.

⑥ **제거하기(Eliminate)는 기존의 구성품을 제거함으로써 진일보한 새로운 제품을 개발하는 방식이다.** 일반 자동차의 지붕을 제거함으로써 컨버터블 자동차가 탄생했고, 휴대전화에서 자판을 제거함으로써 스마트폰이 개발되었으며, 이어폰에 매달린 전선을 제거함으로써 블루투스 이어폰이 나올 수 있었다.

⑦ **역발상·재정리하기(Reverse, Rearrange)는 기존의 통념을 뒤집어보는 방식이다.** 빨간 국물 라면을 하얀 국물로 변화시켜 소비자들의 환심을 끌고, 양말을 장갑처럼 발가락마다 따로 신게 만들어 의학적 기능을 추가시키고, 케첩 뚜껑을 병 아래에 달아 남김없이 쓸 수 있게 하며, 김밥의 밥 부분이 바깥으로 나오게 만들어 소비자들의 입맛을 자극하는 것 등이 이에 해당한다.

- 시네틱스(Synthesis)

"익숙함과 어색함의 결합!"

시네틱스는 서로 관련이 없어 보이는 것들을 조합하여 아이디어를 발전시키는 발상법이다. 둘 이상의 요소를 결합하거나 합성한다는 그리스어 'Synetcos'를 어원으로 한다. 앞서 고든법을 만든 윌리엄 J. 고든이 개발하고, 일본의 연구자 나카야마 마사카즈[中山正和]가 보완하여 발표함으로써 활용되기 시작했다.

고든은 천재나 대발명가들의 심리를 연구한 결과, 그들이 발명 과정에서 어떤 사물과 현상을 관찰하고 다른 사상을 추측하거나 연상하는 유추(Analogy) 과정을 가진다는 공통점을 발견했다. 문제를 직접 해결하기보다는 여러 유추를 시작으로 구체적인 방법에 다다른다는 것이었다. 이렇게 시네틱스는 직접적 유추(Direct Analogy), 의인적 유추(Person Analogy), 상징적 유추(Symbolic Analogy), 환상적 유추(Fantasy Analogy)로 구성된다. 각 유추 방법에 대한 설명은 다음과 같다.

① 직접적 유추는 유사한 대상을 직접 결합하여 유추하는 방법이다. 눈과 카메라, 비행기와 새 등이 있다.

② 의인적 유추는 자신이 문제의 일부가 되었다고 가정하거나 물체를 사람으로 의인화하여 아이디어를 개발하는 방법이다. 내가 달팽이라면 빨리 이동하려고 어떻게 할까? 내가 새라면 비행 중 에너지를 아끼기 위해 무엇을 할 수 있을까? 하고 질문해 보는 것이다.

③ 상징적 유추는 관계없는 혹은 반대되는 것을 결합함으로써 상식의 틀을 부수는 방법이다. 부드러운 강함, 오래된 미래 등 기존의 인식을 뒤엎음으로써 아이디어를 창조적으로 이끌어갈 수 있다.

④ 환상적 유추는 현실에서 실현하기 어려운 초능력적인 아이디어를 제시하는 방법이다. 때로는 비현실적인 이야기들이 현실이 되기도 한다. 불과 몇백 년 전만 해도 인류는 잠수함을 타고 심해로 들어갈 거라 생각하지 못했다. 하지만 지금은 심해 뿐만 아니라 우주 여행도 가능한 세상이 되었다. 세상을 변화시키는 아이디어는 때론 이렇게 허무맹랑한 몽상에서 시작되기도 한다.

• 트리즈(TRIZ)

"40개의 발명 원리를 구하다."

 트리즈는 주제의 근본 모순을 찾아내 이를 해결하는 혁신적인 방안을 모색하는 방법론이다. 러시아의 과학자 겐리히 알트슐러(Genrich Altshuller) 박사는 1946년부터 17년 동안 러시아 특허 20만 건을 분석한 결과 유사한 아이디어 패턴 수십 가지를 발견했다. 그는 패턴을 정리하여 다양한 프로세스를 만들었는데, 그중 발명 원리 40개가 가장 많이 알려져 있다. '트리즈(TRIZ)'는 창의적 문제해결 이론이란 뜻의 러시아어 Teoriya Resheniya Izobreatatelskikh Zadatch의 줄임말로 영어로는 'Theory of inventive problems solving(TIPS)'이라 부른다. 국내에서는 삼성과 LG에서 트리즈를 활용하여 여러 성공 사례를 만들어냈다.

 트리즈의 발명 원리 40개 중 몇 가지를 알아보자.

① **분할: 전체를 나누어서 활용하는 것이다.** 카페에서 큰 케이크가 아닌 조각 케이크를 판매하는 것을 떠올리면 된다.

② **추출: 중요한 것만 강조한다.** 검색창만 있는 구글 초기 화면을 떠올려보자. 업무를 나누는 아웃소싱에 많이 활용된다.

③ **통합: 동일하거나 비슷한 역할을 통합한다.** 주거와 소비를 동시에 해결하는 주상복합건물, 이동과 수납 기능을 동시에 만족시킨 SUV 등이 있다.

④ **반대: 순서나 위치를 바꾼다.** 사무실의 개념을 집으로 이동시켜 재택 근무를 하고, 택시를 잡는 게 아니라 부르는 콜택시로 활용하는 것 등이다.

⑤ **사전 예방: 나쁜 결과를 사전에 예측한다.** 사고에 대비한 블랙박스와 에어백 등이 이에 해당한다.

⑥ **역동성: 상황 변화에도 주된 성능을 발휘하도록 한다.** PC를 밖에서도 쓸 수 있게 만든 노트북과 이를 한 단계 더 진화시킨 접이식 키보드가 대표적이다.

⑦ **다용도: 하나의 요소로 여러 가지 기능을 수행한다.** 열선과 통풍 기능을 넣은 자동차 시트나, 다양한 형태의 칼날을 넣어 쓰는 스위스 군용칼이 이에 해당한다.

⑧ **차원 변경: 다른 각도에서 바라보는 것이다.** 보이는 라디오가 대표적이다.

⑨ **고속 처리: 효과성을 높이기 위해 급하게 처리하는 것이다.** 우리가 자주 사용하는 하이패스나 KTX 같은 급행열차 등 그 기능을 극대화시킴으로써 편의를 제공하는 것들을 떠올리면 좋다.

⑩ **제거: 불필요한 것을 제거하는 것이다.** 픽토그램처럼 집약적이고 효과적으로 의미를 전달할 수 있게 하는 것들이 있다.

⑪ **전화위복: 해로운 것을 역으로 이롭게 만드는 것이다.** 맞불 지르기를 통해 산불을 진화하는 장면을 떠올려보자.

⑫ **셀프서비스: 고객이나 상품이 스스로 서비스 기능을 하는 것이다.** 자판기가 대표적이다.

⑬ **색상 변화: 외부 색을 변화시키거나 투명도와 색도 등을 조절하는 것이다.** 투명붕대가 대표적이다.

⑭ **동질성: 객체와 같은 물질로 만드는 것이다.** 실제 뼛가루로 만든 인공뼈, 곡물로 만든 페트병 등이 대표적이다.

아이디어 검증

• 여섯 색깔 모자(Six Thinking Hats)

"모자를 쓰면 아이디어를 위한 배우가 된다."

의사이자 상담가인 에드워드 드 보노(Edward de Bono)가 개발한 여섯 색깔 모자는 주제를 여러 관점에서 단시간에 집중 논의하는 사고 기법이다. 참가자들은 각각 역할이 부여된 여섯 개의 색깔 모자를 쓰고, 그 역할을 충실하게 이행하는 데 집중한다. 토론 연기 같지만 실제로 도출되는 의견은 직설적이고 논리적이다. 게다가 각자의 역할에 충실하다 보니 회의에서 감정이나 개인 성향에 의해 논지가 벗어나는 것을 예방할 수 있다.

이처럼 평행 사고를 통해 효과적으로 아이디어를 도출하고 검증하는 여섯 색깔 모자는, 다음과 같이 각 참여자에게 여섯 가지 역할을 부여한다.

① **파란 모자(통제, 냉정)는 진행자이며 리더이다.** 주제와 목적, 방향 등을 구체적으로 설명하고 회의를 진행한다. 실수를 바로잡고, 질문하며, 모자를 바꿔 쓰자고 제안하기도 하면서 아이디어를 발전시킨다. 마지막으로 회의를 종결짓고 결론을 정리 공유한다.

② **하얀 모자(객관, 정보)는 객관적이며 검증된 정보(데이터)를 가지고 중립적 의견을 제시한다.** 그 정보는 왜곡이나 변형되지 않아야 한다.

③ **빨간 모자(직감, 감정)는 논리 없는 개인의 감정적 의견을 제시한다.** 논리적이지 않지만 사람의 감정을 흔들고 때론 동기를 부여하기도 한다.

④ **초록 모자(창의, 혁신)는 새로운 시각과 창의적 아이디어, 보완책을 제시한다.** 문제를 해결하는 실질적 솔루션을 제공하며, 이에 대한 검증을 다른 구성원들에게 요청한다.

⑤ **노란 모자(긍정, 논리)는 근거를 가지고 낙관적 가능성을 제시한다.** 일이 성사되었을 때의 이익을 강조하며, 긍정적 기운을 불러일으킨다.

⑥ **검정 모자(부정, 논리)는 근거를 가지고 부정적 가능성을 제시한다.** 주로 위험 요소, 실패 요인을 찾으며, 리스크를 최소화하게 만드는 결정적 역할을 한다.

회의의 목적에 따라서 발표 순서 가이드가 있다. 대답은 2분 이내로 하며, 지목된 사람은 최선을 다해 의견을 제시한다.

① **새로운 아이디어 생성할 경우의 발표 순서**
파랑-흰색-초록-노랑-검정-빨강-파랑

② **아이디어를 평가할 경우의 발표 순서**
파랑-빨강-노랑-검정-초록-흰색-파랑

③ **전략 계획을 세울 경우의 발표 순서**
파랑-노랑-검정-흰색-파랑-녹색-파랑

유사한 방법으로 스탠퍼드 대학교의 '미래 예측과 혁신 (Foresight and Innovation)' 수업에서 활용하는 미래 사용자 분석 (Future User), 미래 상황극(Future telling) 등이 있다. 미래 사용자 분석은 아이디어의 사용자(소비자)라고 가정하고 의견을 제시하는 방법이다. 미래 상황극은 아이디어 활용 상황을 임의로 재현하고 자유롭게 의견을 제시하는 방법이다. 가면(페르소나)을 쓰고 하기도 한다.

• 5Whys

"묻고 또 묻다 보면 답이 보인다."

5Whys는 근본적인 원인을 찾기 위한 반복적 의문 기법이다. '왜?'라는 질문을 반복하는 것이다. 일반적으로 다섯 번 질문을 던지면 유의미한 답을 찾는 데 적합하다고 본다. 물론 다섯 번을 넘어서도 진행 가능하다. 5Whys는 도요타자동차의 창업자인 도요타 사키치[豊田佐吉] 회장이 1937년, 맨 처음 고안한 것으로 알려져 있다. 그 뒤 도요타자동차가 급격히 성장하면서 5Whys는 도요타자동차 성장의 비결로 꼽혔고, 전 세계적으로 광범위하게 사용되었다.

5Whys의 각 단계가 어떻게 진행되는지 예시를 들어 살펴보자.

문제: 미국의 제퍼슨 독립기념관은 외벽 손상이 심해 매년 많은 비용을 들여 페인트를 칠한다.

① 왜 외벽 부식이 심한가? ➡ 비누 청소를 자주 하기 때문이다.

② 왜 비누 청소를 자주하는가? ➡ 비둘기 배설물이 많이 묻어서이다.

③ 왜 비둘기 배설물이 많은가? ➡ 비둘기 먹잇감인 거미가 많아서다.

④ 왜 거미가 많은가? ➡ 거미의 먹잇감인 불나방이 많아서다.

⑤ 왜 불나방이 많은가? ➡ 실내 전등을 주변보다 일찍 켜기 때문이다.

해결: 외벽을 깨끗하게 관리하는 해법은 불나방의 활동 시간인 오후 7시 이후에 실내 전등을 켜는 것이다.

아이디어 정리법

• 케이플즈(Caples)의 연상력 발상법

"적고 또 적으며 아이디어를 구체화하는 과정!"

베스트셀러 작가이자 광고인이었던 존 케이플즈(John Caples)가 고안한 케이플즈의 연상력 발상법은 무의식적으로 연상되는 단어와 문장을 연속으로 써 내려가는 방법이다. 여럿이 모여 진행할 수 있으며 홀로 아이디어를 낼 수도 있다. 아이디어 발상 및 카피 아이디어 추출에도 유용하다. 연상력 발상법은 다음 여섯 단계를 가진다.

① 주제에 대한 자료를 충분히 검토한다.

② 큰 종이에 주제와 관련된 단어들을 떠오르는 대로 적는다.

③ 연상되는 단어나 문장을 무의식적으로 계속 써 내려간다. 검토는 하지 않는다.

④ 생각나지 않으면 지금까지의 자료를 검토하고 다시 써 내려간
 다. 반복한다.

⑤ 더 이상 아이디어가 나오지 않으면 휴식을 취한다.

⑥ 아이디어를 정리 발전시킨다.

• KJ법(KJ Method)

"적고 나누고 모으다 보면 정리 끝!"

KJ법은 다량의 아이디어를 정리하고 발전하는데 유용한 기법이다. 브레인스토밍과 함께 적용하여 효과를 높일 수 있으며 브레인라이팅과 유사하다. 카피 또는 핵심어 등을 추출할 때 효과적이다. 카와기타 지로[川喜田二郎]가 창안했다.

KJ법의 단계별 방법은 아래와 같다.

① 주제를 공유한다.

② 카드에 아이디어를 적는다. 최대한 많이 적는다.

③ 카드를 유사성과 상대성 등으로 그룹을 만든다.

④ 그룹을 분석하고 발전시켜 최종 아이디어를 도출한다.

• 만다라트(Mandalart)

"빈칸을 채우면 아이디어가 차오른다."

만다라트는 목적을 달성하기 위해 세세한 아이디어를 도식화하여 정리하는 기법이다. 주제를 중심으로 아이디어, 해결점, 대안 등을 확산해 나가는 형태로, 생각을 쉽게 정리하고 한눈에 조합하여 확인할 수 있어 목표 관리에 도움이 된다.

이마이즈미 히로아키[今泉浩晃]가 구상한 이 정리법은 불교에서 모든 덕을 두루 갖춘 경지를 이르는 만나라(曼陀羅)에서 힌트를 얻었다. 만다라는 같은 무늬가 끝없이 펼쳐져 나가는 문양을 가지고 있는데, 우리의 사고도 이렇게 끝없이 이어진다는 점에서 유사하다. 만다라트는 Manda(본질의 깨달음)+La(달성·성취)+Art(기술)의 합성어로 본질을 깨닫는 기술, 목적을 달성하는 기술을 뜻한다. 최근에는 꿈을 이루기 위한 계획을 세우는 방법으로도 많이 사용된다.

만다라트 진행 과정은 다음과 같다.

① 9개의 정사각형 칸(3×3)의 가운데에 핵심 주제를, 나머지 칸에 핵심 아이디어를 적는다.

② 다음 정사각형 칸의 가운데에 핵심 아이디어를 적고 파생 아이디어를 적는다.

③ 여덟 개의 만다라트가 채워지면 총 64개(8×8)의 아이디어를 얻을 수 있다.

예시)

	의견	

	의견	

	의견	

	의견	

의견	의견	의견
의견	주제	의견
의견	의견	의견

	의견	

	의견	

	의견	

	의견	

- 마인드맵(Mind-map)

"가지가 뻗어가면 아이디어가 펼쳐진다."

창의력과 기억력 분야 전문가이자 교육 컨설턴트였던 토니 부잔(Tony Buzan)이 개발한 마인드맵은 아이디어를 지도 그리 듯 확대하고 이미지화해서 발전시키는 기법이다. 생각하고 분석한 모든 것을 지도 그리듯 뻗어나가게 적다 보면 생각이 시각적으로 정리되는 걸 알 수 있다. 마인드맵은 창의력과 기억력, 이해력을 극대화할 뿐만 아니라 종합적 사고를 위한 발판이 되기도 한다.

마인드맵의 진행 과정은 다음과 같다.

① 빈 종이의 중앙에 주제를 적는다.

② 주제를 중심으로 여러 가지를 그리고 아이디어를 적는다.

③ 가지에 가지를 이어 아이디어를 적어 나간다.

예시)

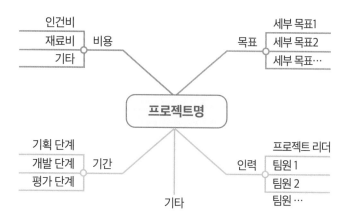

• MECE(Mutually Exclusive Collectively Exhaustive)

"나눔과 더함, 문제를 통찰하다."

MECE는 다른 것들을 나누고, 나눈 것들의 그룹을 모으면서 전체를 만드는 과정이다. 이때 만들어진 전체는 빠지지도 않고 겹치지도 않는다. MECE는 Mutually Exclusive(상호 배제)와 Collectively Exhaustive(전체 포괄)의 약자이다. MECE를 통해 문제의 핵심을 놓치거나 생각의 중복으로 인한 문제 발생을 줄일 수 있다.

MECE의 개념은 복잡하게 느껴질 수 있지만, 활용은 어렵지 않다. 다음의 단계를 따라가 보자.

① 주제와 관련된 아이디어들을 나열한다.

② 공통성이 있는 아이디어들을 묶어 그룹을 만든다.

③ 만들어진 그룹이 합쳐지면 주제가 되는지 확인한다.

문화기획은
조사와 분석으로 시작해서,
노력으로 완성된다.
그리고 기억으로 남는다.

문화기획 실무의 정석

예술 경영

초판 1쇄 인쇄 2024년 2월 28일
초판 1쇄 발행 2024년 3월 8일

지은이　이용관
펴낸이　신의연
기획편집　김주형, 김혜영
펴낸곳　마이디어북스
일러스트　이수용
등록　2022년 4월 25일(제2022-000058호)
전화　070-8064-6056
팩스　031-8056-9406
전자우편　mydearbooks@naver.com
인스타그램　@mydear___b

ⓒ 이용관 2024

ISBN　979-11-93289-20-4 (03600)

이 책은 산림을 환경·사회·경제적으로
지속 가능하게 지켜주는 KFCC, PEFC
인증 종이로 만들어졌습니다.